好学又好教　　无师也可通

陆有珠

我在书法教学的课堂上，或者是和爱好书法的朋友交流的时候，常常听到他们提出这样的问题："初学书法，选择什么样的范本好？"

这个问题确实提得很好。初学书法，选择范本很重要。范本是联系教和学的桥梁。中国并不缺乏字帖，缺乏的是一本好学又好教、无师也可通的好范本。目前使用的各类范本都有一定程度的美中不足。教师不容易教，学生不容易学。加上现代社会生活节奏加快，信息爆炸，学生要学的科目越来越多，功课的量越来越大，加上升学考试的压力仍然非常大，学生学习书法就不能像古人那样投入大量的时间和精力来训练。但是，书法又是一门非常强调训练的学科，它有非常强的实践性。"写字写字"，就突出一个"写"字。怎么来解决这个矛盾呢？我想首先要做的一条就是字帖的改革，这个范本应该既好学，又好教，甚至没有教师指导，学生也能自学下去，无师自通，能使学生用更短的时间掌握学习书法的方法，把字写得工整、规范、美观，以腾出更多的时间来学习其他学科的知识。这是我们编写这套"书法大字谱"丛书的第一个原因。

第二，目前许多字帖，范本缺乏系统性，不配套，给教师对书法的整体把握和选择带来了诸多不便。再加上历史的原因，现在的许多教师没能学好书法，如果范本不合适，则更不知如何去指导学生，"以其昏昏，使人昭昭"，那是不行的，最后干脆拿写字课去搞其他科目去了。家长或学生购买缺乏系统性的范本时，有的内容重复了，造成了浪费，但其他需要的内容却未包含，造成遗憾。

第三，现在许多字帖、范本的字迹太小，学生不易观察，教师或家长讲解时也不好分析，买了字迹太小的范本，对初学书法的朋友帮助并不大。最新的书法教学研究表明，学习书法先学大字，后学中字和小字，其进步效果更加显著。有鉴于此，我们出版了这套"书法大字谱"丛书，希望能对这种状况的改变有所帮助。

该书在编辑上有如下特点：

首先，它的实用性强，符合初学书法者的需要，使用方便。编写这套字谱的作者都是长期从事书法教学的教师，他们不仅是勤奋的书法家，创作有成，更重要的，是他们有丰富的书法教学经验，能从书法教学的实际出发，博采众长，能切合学生学习书法的实际分析讲解，有针对性，对症下药。他们分析语言中肯，简明扼要，通俗易懂，他们告诉你学习书法的难点在哪里，容易忽略的地方又在哪里。如何克服困难，如何改进缺点。这样有的放矢，会使初学书法的朋友得到启迪，大有收获。

其次，该书在编排上注意循序渐进，深入浅出，简明扼要，易学易教。例如在《颜勤礼碑》这册字谱里，基本笔画练习部分先讲横画，次讲竖画，一横一竖合起来就是"十"字，接下来讲撇画，

加上一短撇，就是"千"字。在有了横竖的基础上，加上一长撇，就是"在"字或者"左"字。"片"字是横竖的基础上加一竖撇。这样一环紧扣一环，一步推进一步，逻辑性强。在具体的学习上，从易到难，从简到繁，特别适合初学书法的朋友，就连幼儿园的小朋友也会喜欢这样循序渐进的教学方法的。在其他字谱里，我们也是按照这样的原则来编排的。

再次，该书的编排是纵线与横线有机结合，内容更加充实。一般的范本都是单线结构，即只注意纵线的安排，先从笔画开始，次到偏旁和结构，最后讲章法。但在书法教学实践中，我们发现许多优秀的书法教师都是笔画和结构合起来讲的，即在讲一个基本笔画时，举出该笔画在字中的位置，该长还是该短，该重还是该轻，该直还是该曲，等等，使纵线和横线有机地结合在一起，使初学书法的朋友在初次接触到笔画时，也有了结构的印象。因为汉字是一个有机的整体，笔画和结构有着非常密切的关系，我们在教学时往往把笔画、偏旁、结构分开来讲，这只是为了教学的方便而已，实际上它们是很难截然分开的，特别是在行草书里，这个问题更显得重要。赵孟頫说过一句话："用笔千古不易，结字因时而异。"其实这并不全面，用笔并非千古不易，结字也不仅因时而异，而且因笔画的变异而变异，导致千百年来大量书法作品的不同面目、不同风格争奇斗艳。表面上看来是结构，其根本都是在用笔。颜真卿书法的用笔和宋徽宗书法的用笔迥然不同，和王铎、张瑞图书法的用笔也迥异。因此，我们把笔画和结构结合来分析，更符合书法艺术的真谛，更符合书法教学的实际。应该说，这是书法教学的一种新的尝试，一种新的突破。

这套"书法大字谱"丛书还有一个特点，它是以古代有名的书法家的一篇经典作品的字迹来分析讲解，既有一笔一画的分解，也有偏旁、结构和章法的整体把握，并将原帖放大翻成阳文，以便于观摩和欣赏。它以每一位书法家的一篇作品为一册，全套合起来，蔚为壮观。篆、隶、楷、行、草五体皆备，成为完美的组合。读者可以整套购买，从整体上把握，可以避免分散购买时的重复和浪费，又可以根据需要，单册购买，独立使用，方便了不同需求层次的读者。同时也希望由此得到教师、家长和广大书法爱好者的理解和支持。

由于我们的水平所限，本丛书一定存在这样或那样的不足，我们恳切期望得到识者的匡正，以便它更加完善，更加完美。

1997 年 2 月初稿
2017 年修订

目　录

第一章

一、书法基础知识

1. 书写工具

笔、墨、纸、砚是书法的基本工具，通称"文房四宝"。初学毛笔字的人对所用工具不必过分讲究，但也不要太劣，应以质量较好一点的为佳。

笔：毛笔中最重要的部分是笔头。笔头的用料和式样，都直接关系到书写的效果。

以毛笔的笔锋原料来分，毛笔可分为三大类：A. 硬毫（兔毫、狼毫）；B. 软毫（羊毫、鸡毫）；C. 兼毫（就是以硬毫为柱、软毫为被，如"七紫三羊"、"五紫五羊"等各号，例如"白云"笔）。

以笔锋长短可分为：A. 长锋；B. 中锋；C. 短锋。

以笔锋大小可分为大、中、小三种。再大一些还有揸笔、联笔、屏笔。

毛笔质量的优与劣，主要看笔锋。以达到"尖、齐、圆、健"四个条件为优。尖：指毛有锋，合之如锥。齐：指毛纯，笔锋的锋尖打开后呈齐头扁刷状。圆：指笔头成正圆锥形，不偏不斜。健：指笔心有柱，顿按提收时毛的弹性好。

初学者选择毛笔，一般以字的大小来选择笔锋大小。选笔时应以杆正而不歪斜为佳。

一支毛笔如保护得法，可以延长它的寿命，保护毛笔应注意：用笔时应将笔头完全泡开，用完后洗净，笔尖向下悬挂。

墨：墨从品种来看，可分为三大类，即油烟、松烟和兼烟。

油烟墨用油烧成烟（主要是桐油、麻油或猪油等），再加入胶料、麝香、冰片等制成。

松烟墨用松树枝烧烟，再配以胶料、香料而成。

兼烟是取二者之长而弃二者之短。

油烟墨质纯，有光泽，适合绘画；松烟墨色深重，无光泽，适合写字。现市场上出售的墨汁，较好的有"中华墨汁"、"一得阁墨汁"。作为初学者来说一般的书写训练，用市场上的一般墨就可以了。书写时，如果感到墨汁稠而胶重，拖不开笔，可加点水调和，但不能往墨汁瓶加水，否则墨汁会发臭，每次练完字后，把剩余墨洗掉并且将砚台洗净。

纸：主要的书画用纸是宣纸。宣纸又分生宣和熟宣两种。生宣吸水性强，受墨容易渗化，适宜书写毛笔字和中国写意画；熟宣是生宣加矾制成，质硬而不易吸水，适宜写小楷和画工笔画。

用宣纸书写效果虽好，但价格较贵，一般书写作品时才用。

初学毛笔字，最好用发黄的毛边纸、湘纸或高丽纸，因这几种纸性能和宣纸差不多，长期使用这几种纸练字，再用宣纸书写，容易掌握宣纸的性能。

砚：砚是磨墨和盛墨的器具。砚既有实用价值，又有艺术价值和文物价值，一块好的石砚，在书家眼里被视为珍物。米芾因爱砚癫狂而闻名于世。

目前，初学者练毛笔字最方便的是用一个小碟子。

练写毛笔字时，除笔、墨、纸、砚以外，还需有镇尺、笔架、毡子等工具。每次练习完以后，将笔砚洗干净，把笔锋收拢还原放在笔架上吊起来。

2. 写字姿势

正确的写字姿势不仅有益于身体健康，而且为学好书法提供基础。其要点有八个字：头正、身直、臂开、足安。

头正：头要端正，眼睛与纸保持一尺左右距离。

身直：身要正直端坐、直腰平肩。上身略向前倾，胸部与桌沿保持一拳左右距离。

臂开：右手执笔，左手按纸，两臂自然向左右撑开，两肩平而放松。

足安：两脚自然安稳地分开踏在地面上，分开与两臂同宽，不能交叉，不要叠放，如图①。

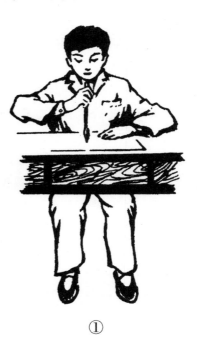

①

写较大的字，要站起来写，站写时，应做到头俯、腰直、臂张、足稳。

头俯：头端正略向前俯。

腰直：上身略向前倾时，腰板要注意挺直。

臂张：右手悬肘书写，左手要按住桌面，按稳进行书写。

足稳：两脚自然分开与臂同宽，把全身气息集中在毫端。

3. 执笔方法

要写好毛笔字，必须掌握正确执笔方法，古来书家的执笔方法是多种多样的，一般认为较正确的执笔方法是以唐代陆希声所传的五指执笔法。

按：指大拇指的指肚（最前端）紧贴笔管。

押：食指与大拇指相对夹持笔杆。

钩：中指第一、第二两节弯曲如钩地钩住笔杆。

格：无名指用指甲肉之际抵着笔杆。

抵：小指紧贴住无名指。

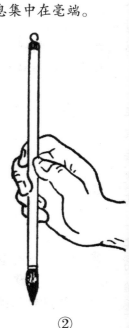

②

书写时注意要做到"指实、掌虚、管直、腕平"。

指实：五个手指都起到执笔作用。

掌虚：手指前紧贴笔杆，后面远离掌心，使掌心中间空虚，中间可伸入一个手指，小指、无名指不可碰到掌心。

管直：笔管要与纸面基本保持相对垂直（但运笔时，笔管是不能永远保持垂直的，可根据点画书写笔势，而随时稍微倾斜一些），如图②。

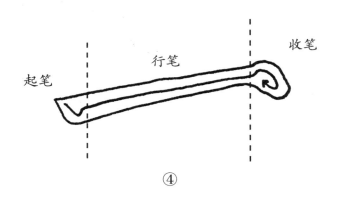
④

腕平：手掌竖得起，腕就平了。

一般写字时，腕悬离纸面才好灵活运转。执笔的高低根据书写字的大小决定，写小楷字执笔稍低，写中、大楷字执笔略高一些，写行、草执笔更高一点。

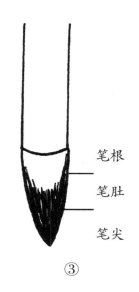
③

毛笔的笔头从根部到锋尖可分三部分，如图③，即笔根、笔肚、笔尖。运笔时，用笔尖部位着纸用墨，这样有力度感。如果下按过重，压过笔肚，甚至笔根，笔头就失去弹力，笔锋提按转折也不听使唤，达不到书写效果。

笔根
笔肚
笔尖

藏锋：指笔画起笔和收笔处锋尖不外露，藏在笔画之内。

逆锋：指落笔时，先向行笔相反的方向逆行，然后再往回行笔，有"欲右先左，欲下先上"之说。

露锋：指笔画中的笔锋外露。

中锋：指在行笔时笔锋始终是在笔道中间行走，而且锋尖的指向和笔画的走向相反。

侧锋：指笔画在起、行、收运笔过程中，笔锋在笔画一侧运行。但如果锋尖完全偏在笔画的边缘上，这叫"偏锋"，是一种病笔不能使用。

回锋：指在笔画的收笔时，笔锋向相反的方向空收。

4. 基本笔法

学好书法，用笔是关键。

每一点画，不论何种字体，都分起笔（落笔）、行笔、收笔三个部分，如图④。用笔的关键是"提按"二字。

按：铺毫行笔；提：是笔锋提至锋尖抵纸乃至离纸，以调整中锋，如图⑤。初学者如果对转弯处提笔掌握不好，可干脆将锋尖完全提出纸面，断成两笔来写，可逐步增加提按意识。

笔法有方笔、圆笔两种，也可方圆兼用。书写起来一般运用藏锋、露锋、逆锋、中锋、侧锋、转锋、回锋，提、按、顿、驻、挫、折、转等不同处理技法方可写出不同形态的笔画。

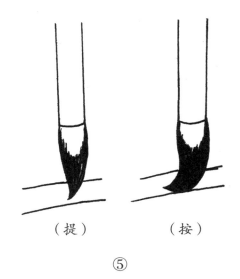
（提）　　　（按）
⑤

二、王铎书法艺术概述

王铎（1592—1652年）字觉斯，号嵩樵，又号痴庵，别署烟潭渔叟，河南孟津人，故又称"王孟津"。

王铎博学多思，诗书画并重，尤其山水梅兰竹石，姿趣盎然，超凡脱俗。因其书画皆登峰造极，已达登堂入室之境，故被时人称其为"神笔"。其书法传世作品极多，著名的有《行书诗册》《杜陵秋兴诗》《杜诗》《诗稿》《临家侄帖》《拟山园帖》以及《琅华馆》等。

王铎书法可分前后两期。

其前期（40岁前）主要是法古。致力于技巧的刻意追求。在取法上，王铎相当重视对魏晋境界的追求，他曾提出"书不宗晋，终入野道"。他不仅推崇魏晋，宗二王，而且对唐宋书法也有极为广泛的涉猎。由于王铎博学尚古，用功甚勤，书法技巧日臻成熟。但笔势、行势表理得都较平和，没有真正形成其个人的成熟风格。

40岁后是后期阶段，期间表现的艺术特征是率真。此时，其创作如滔滔江水，一发不可收拾，所作行草，醇而后肆，纵而能敛，不极势若未尽，不激厉而风规自远。其意态激越跌宕，雄奇奔放，神奇变化又随心所欲，充满了自由而又练达情态和巨大而内敛的力量。个人胸臆得到了前所未有的宣泄和泼洒，尽情地披露了个人的内心世界，把浪漫主义的创作风格推到空前的高度。

王铎书法成就最高、影响最广的是行草条幅。其总体特点有：

1. 左右摇摆

这主要表现在纵势上的左右变化，犹如弱柳摇风，左右飘拂、跌宕多姿，体势峻崎，于淋漓酣畅中流露出一种雍容自得之态。他着眼于全局，又不拘泥于个别形体的重心，因而整幅字中又表现出一种一气呵成的艺术境界。

2. 纵而能敛

即在收笔时并不尽势而出，特别是撇捺处常敛蓄其笔，生发其势，妙在意到而笔不到，故能断处连，连处断，流转无穷，奇趣横生，给人一种酣畅淋漓之感。他虽然作行草时连绵不断，但由于他用笔简练，能出于自然，故没有给人以缭乱的感觉。

3. 欹正相生

行草结体，以抒情写意为主，贵在平中求险，方不流于呆板，故王铎行草的重心往往不以一个字，甚至不以一行，而以通篇的平稳为重心。

4. 沉着含蓄

王铎行草沉劲入骨，力透纸背，体势沉静；但沉着中又见灵动，有时笔走游龙，气势纵横飘逸，中锋行笔，劲道圆润，如绵里藏针，委婉含蓄，神气内敛。

王铎行书凝重含蓄、方圆兼施、姿态横逸。

（一）点

王铎行书的点常常融楷入行，故厚重而灵活，妙趣横生，虽露锋起笔，顺锋收笔，但不浮不躁，不温不火，凝重敦厚。

1. 启下点。顺锋起笔，向右下方重按行笔，略提后从中间转笔向左下方出锋，与下一笔画相呼应或连接。

"冬"字的长撇带钩上提，顺势写反捺，反捺要平伸，捺脚带钩回锋与下两点呼应。"湛"字的三点水旁有断有连，左右两部分以点提相连，关系紧密，右部的第二长横和点要与左部中点同在一水平线上，右部的竖折要写得厚重些，且左低右高，向右上取势。

2. 启上点。露锋起笔，重按后稍提，转锋向右上方蓄势上提。

"泛"字的三点水旁笔断意连，中点略偏右，使中宫疏朗，"凡"字的几字框要收紧，内点与撇和竖弯钩相连，竖弯钩的底部左低右高，且钩要指向横折处。"湖"字的"古"字要写得小些，三点水的底点与"月"字的撇画都带钩上挑托起"古"字，整体上是右上角高，左下角低。

3. 长点。露锋入笔，渐按向右下行笔，然后轻提收笔，有时增添附钩，向左下出锋，与左下笔画呼应。

"朱"字竖画偏向横的右端，长横向左伸，长点高于撇画，右伸与左边呼应。"谏"字的言字旁的点远离横折提，但笔断意连，成俯仰之状，左右之间以牵丝相连，且上长撇左伸至言字旁的底部，使左右之间关系密切，右部的竖钩的钩要长伸与言字旁呼应。

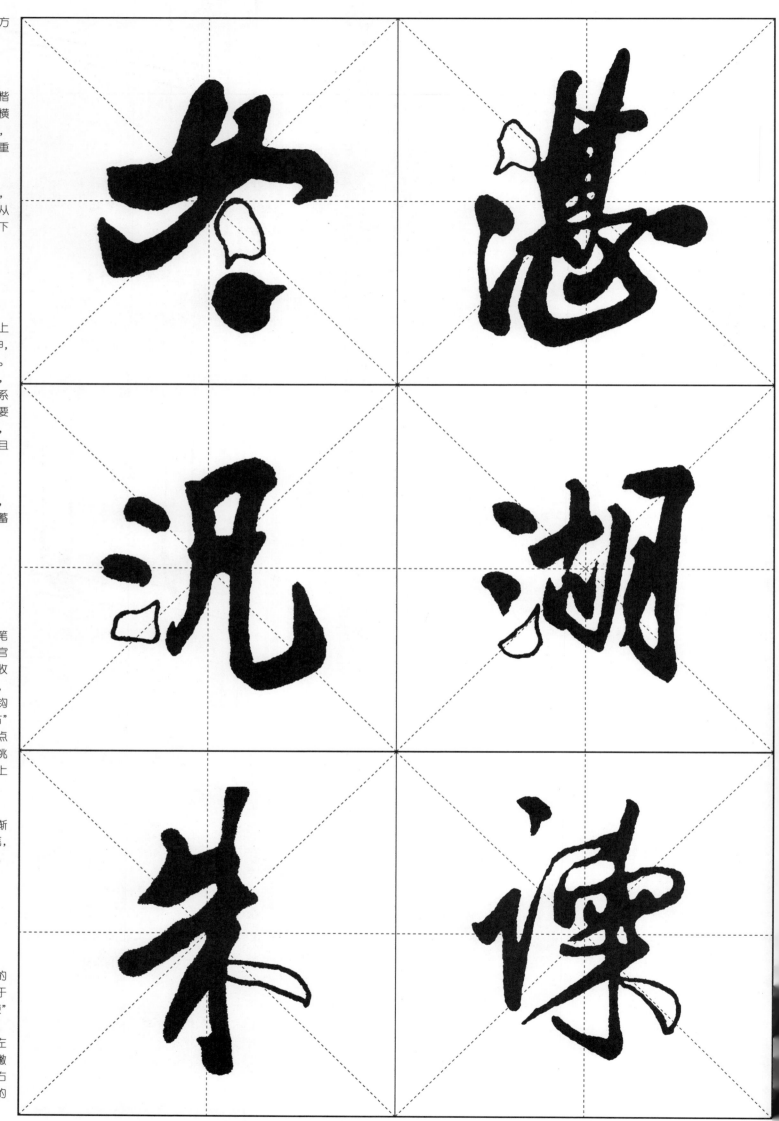

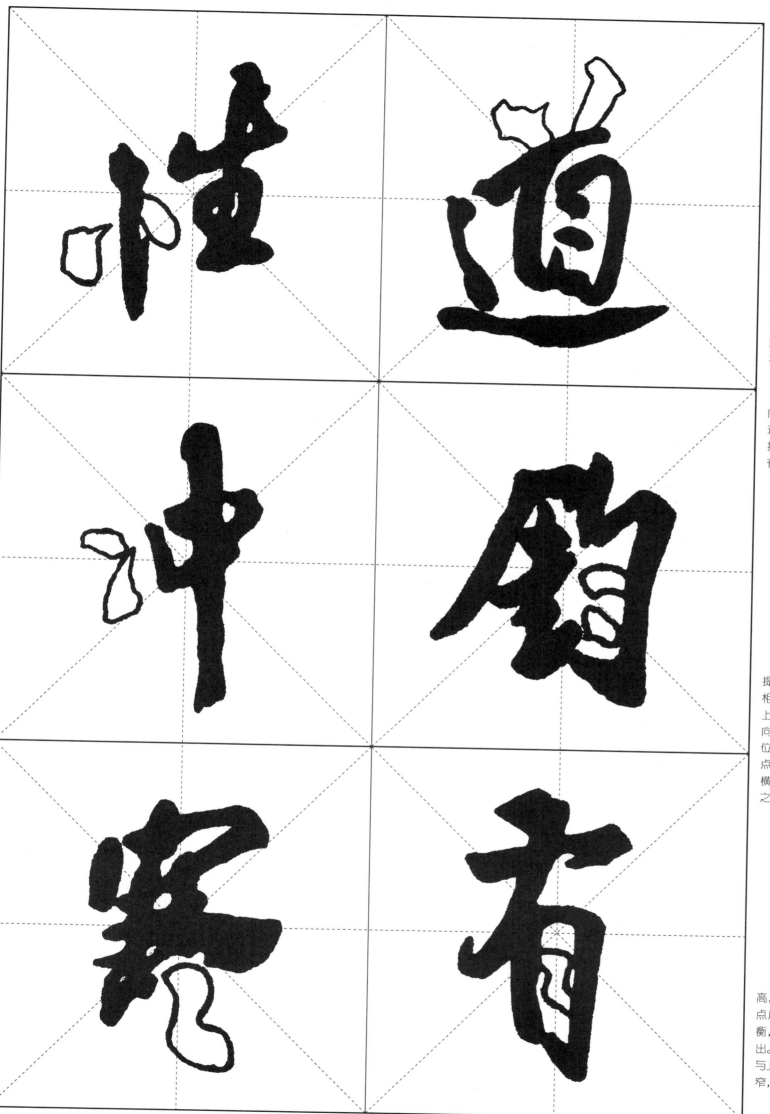

4. 左右点。露锋起笔，下按后略回锋向右上挑出，左点写法同启上点，右点写法同启下点，有时写成左右两点相呼应。

"性"字左右错落，左低右高，竖心旁的竖偏向右点且带钩与右边呼应，"生"字的第一横的左端与竖心旁的顶端相平。"道"字的上两点上开下合，且右点高，横折不与左竖相连，使"首"字框内舒畅，两短横变点使内布白增加而显得更宽松，走之底的起笔靠近长横左端，平捺的捺脚向右上伸展。

5. 上下点。露锋起笔，向右下按，稍提后转笔向左下迅速行笔，手腕略翻，向右下按，上下两点有时笔断意连，有时牵丝相连成"S"状。

"冲"字的下点带钩上提托住上点底部，与"中"字相呼应，"中"字的"口"字上宽下窄，长竖要写得粗重并向下伸展，以突出其主笔的地位。"钧"字左撇伸展，捺变点成收势，底横上提，右边的横折钩略向里弯，左右成相背之状，关系密切。

"寒"字宝盖头左低右高，左点变短竖，捺画加重变点启下且使之与左边保持平衡，底点要比撇捺低，使之露出。"有"字的撇画带钩上挑与上横呼应，"月"字上宽下窄，竖钩要低于左竖。

6. 竖三点。上一点的写法同启下点，然后另起笔，将下两点连在一起，行笔到底部转锋向右上提出，有时三点相离，有时皆连。

"深"字左短右长，三点水旁的下两点变为略弯的竖提，与右边相连，右边的秃宝盖不宜太宽，长竖与左边的竖提平行，撇画伸向竖提底部。"浦"字左短右长，所有的横都是左低右高，且距离相等，"甫"的左竖较短，竖钩较低，右上点的位置是在首横右端和横折的右上方之间。

7. 横连点。横连的三点或四点，写法相同，露锋起笔向右下按，转笔向右上提，再转笔向右下按，折笔向右上挑出，顺势写启下点。

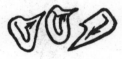

"轻"字左长右短，车字旁变为三横，第三横左伸且右端高，右三点要上开下合，"工"字与左长横对齐。"忘"字把点和横写成"人"字，"心"字写成连三点，中点要与撇画和横的中间对齐，使其重心平稳。

（二）横

1. 启下横。重顿起笔，稍提右行，至右端按笔稍驻，蓄势提笔向左下钩出，与下一笔画呼应，其状略像横钩。

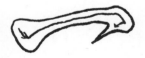

"不"字的竖偏左，撇画被竖平分，撇的末尾与横起笔相平，且粗壮有力，末点写得很粗重，以弥补右下方的空白。"带"字中横左伸，右端较短，悬针向下伸，其上端对齐草字头的右撇，草字头要上宽下窄。

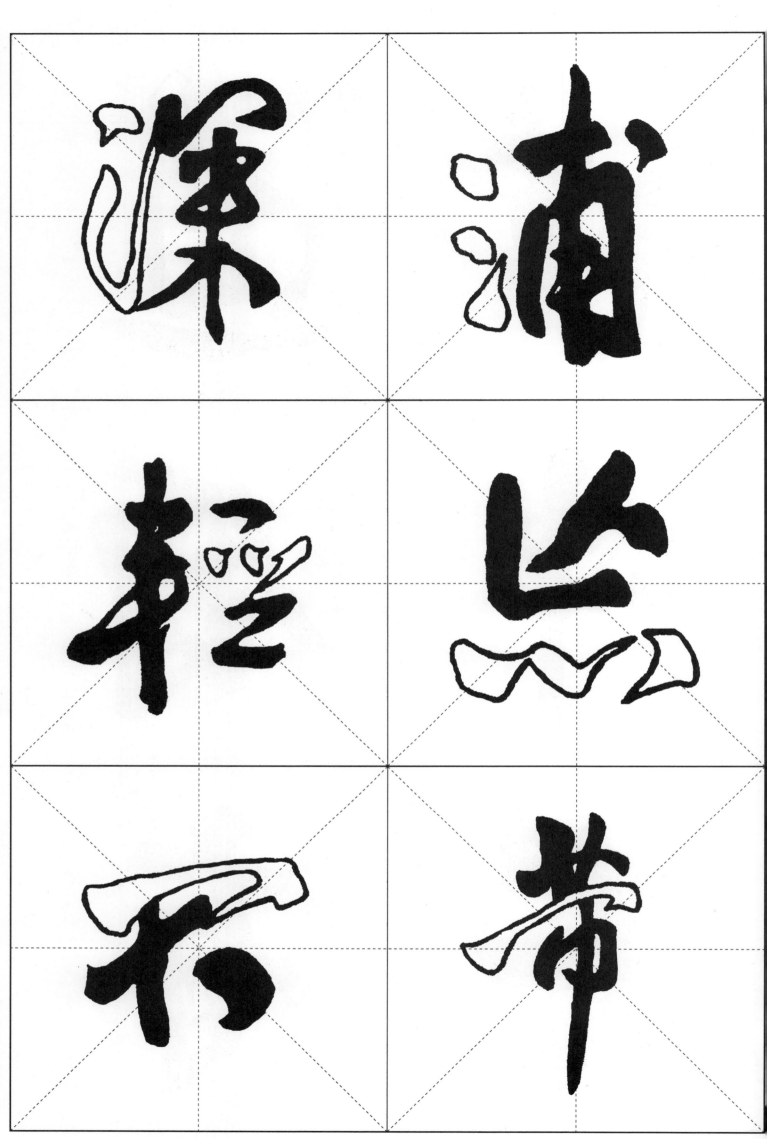

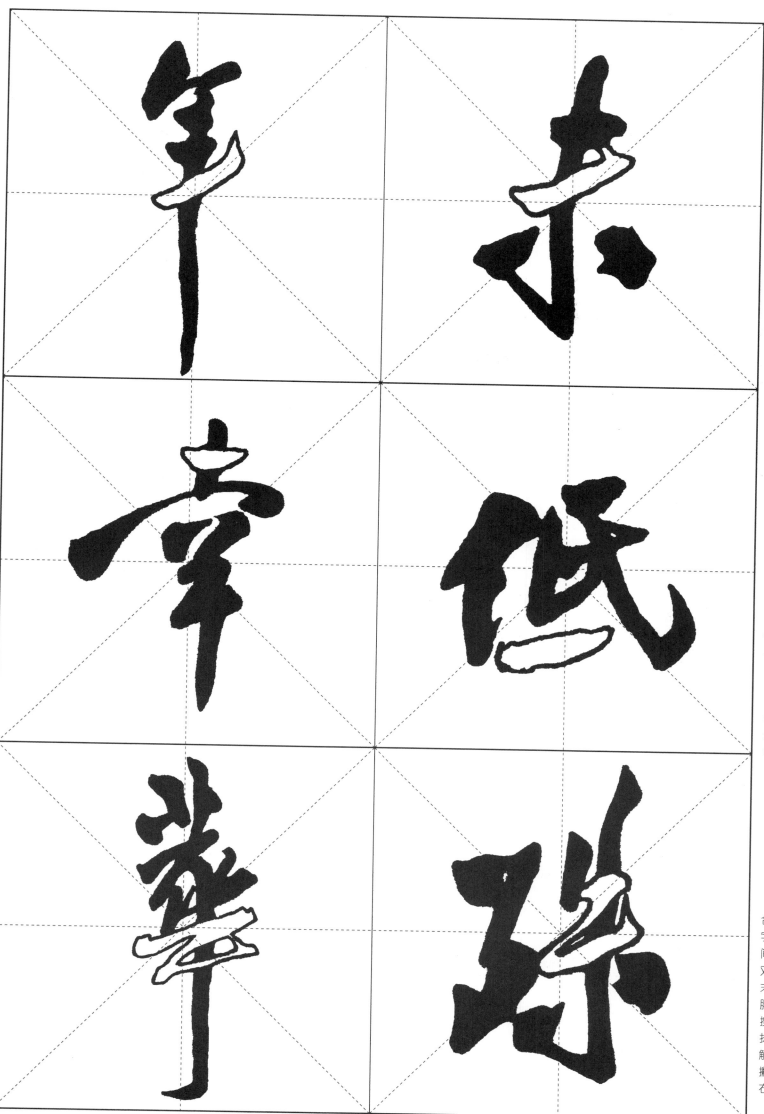

2. 启上横。重顿起笔，行至右端，提笔向上挑出，与上一笔相呼应。

"年"字呈长形，横与横的距离要均匀，末横左低右高，悬针竖向下伸长，不宜太直。"未"字两横，上短下长有点像梯形，下横左低右高，竖钩略弯，两点要打开，使之与顶部组成一个三角状。

3. 短横。露锋起笔，稍按转笔向右行，渐提起向右上出锋。

"幸"字的第二横大胆左伸，其左端与下两点相平，起笔重按，中段轻且向上弯，右端带钩启下，且对准右点，悬针竖要与顶竖对齐，使其重心平稳。"低"字单人旁的撇要粗壮有力，右斜钩也要粗壮锋利，与左边呼应，末点变横与单人旁底部斜钩对齐。

4. 连笔横。两横变为一笔书写。露锋起笔，折笔向左下，再转锋向右行，然后提笔向上挑出。

"华"字草字头上开下合，并偏向右点，中间两个"十"字变为绞丝，使之更流畅，中间一横要比上下两横长，长竖对准草字头的右撇，竖不宜直，末尾要带钩向左出锋，使之回肠荡气。"殊"字左部起笔重按，略似启右点，"夕"字的折处要与"朱"字的第二横相触，使左右紧凑，"朱"字的撇画略像短竖，左右点是左低右高，但要相呼应。

（三）竖

王铎行书的竖画一波三折，姿态灵动，常是带钩收笔。

1. 悬针竖。此笔法与楷书略同，不同的是起笔露锋，行笔中，通过提按使之富于变化，且不宜太直，运笔速度较快。

"计"字左边的上点较高，横画的右端与悬针竖的顶端相平，言字旁的竖提与右边的横连成一笔，悬针竖要向下伸长。"带"字在前面已提过。

2. 点竖。露锋入笔，按笔后提笔回收，要短促有力。

"名"字的短长撇要平行，长撇要舒展，使其与"口"字平衡，"口"字要上宽下窄，并与首撇对齐，使其重心平稳。"否"字的中竖变为点画，"口"字的底横是左高右低，使整体向右下取势。

3. 带钩竖。顺锋入笔，侧按转中锋行笔，至底端略按，向左转锋渐提，成下垂钩。

"末"字的形体与"朱"字相同，其两横都是上短下长，组成梯形，下横左低右高，中竖略弯，使之富有弹性，撇伸捺收，撇低捺高。
"华"字前面已提过，长竖要写得厚重，使之能受重荷，且突出其主笔地位。

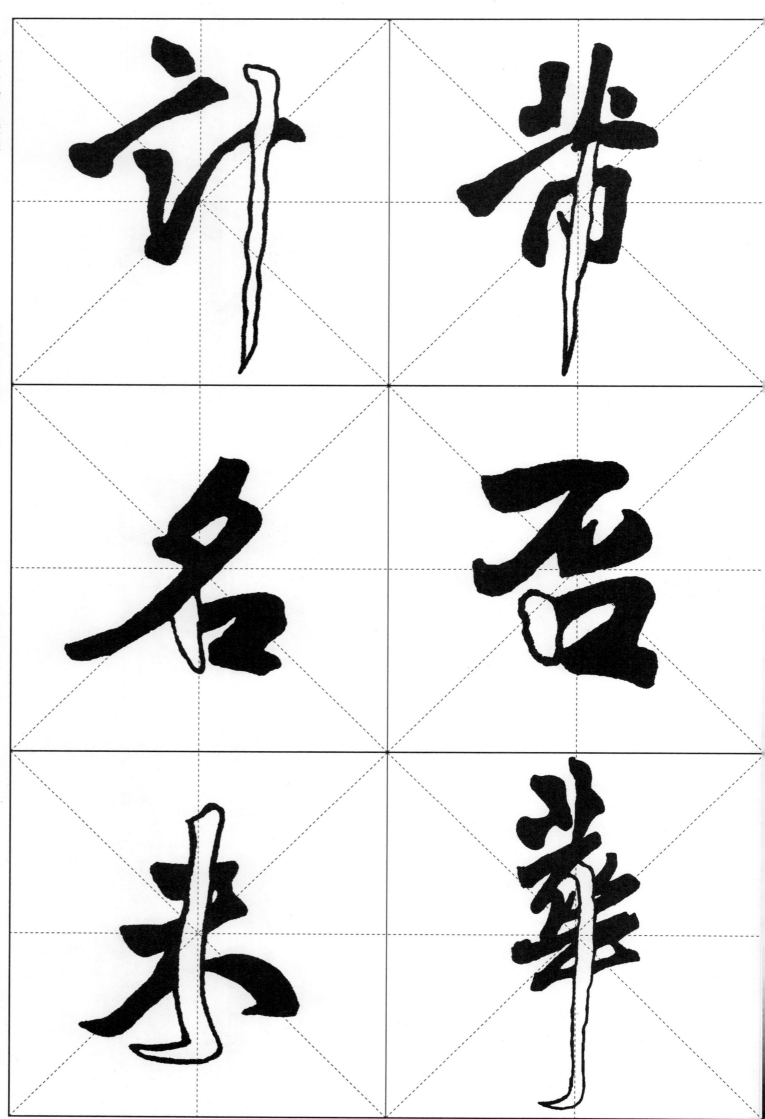

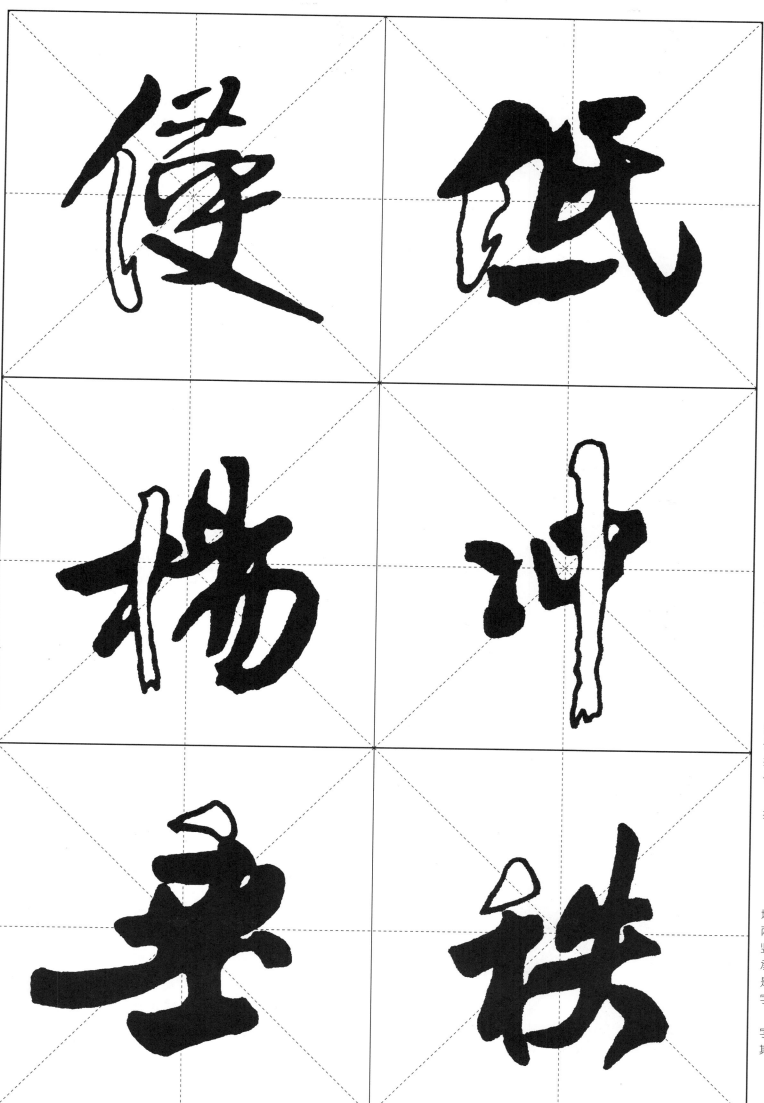

4. 带挑竖。露锋起笔，向下行笔，至底端翻腕转笔向右上挑出。

"侵"字右上方的笔画较轻，而单人旁和"又"字的笔画较重，使其轻重对比，相映成趣，"又"字的撇画末端要向左平伸，捺画由大到小直伸，左右之间关系要紧凑。"低"字前面已讲述过。

5. 下粗竖。露锋起笔，侧按后转笔下行，至底部渐按，稍驻后迅速提锋收笔。

"杨"字木字旁的横画左伸右缩，使之与右部分平衡，右部的中间横画要与"木"字的横画相平，使其重心平稳，"易"字下两撇分布较均匀，且第二撇要与顶部的横折对齐。"冲"字前面已讲述过。

（四）撇

行书撇的姿态不一，有短撇、长撇、竖撇，短撇要短促有力，长撇要劲健沉着，竖撇有顺锋收笔和回锋收笔的变化，有的带钩挑。

1. 平撇。露锋起笔，稍按转笔向左，渐提出锋。

"垂"字的横画距离要均等，且都是左伸右缩，中间两个"十"字要上宽下窄，中竖和底横要粗壮有力，使其能承受上部笔画的重压，整体上是中间紧收，四周舒展。"秩"字左窄右宽，"禾"字横画与"失"字的首横对齐，"失"字的捺变为点画带钩下伸，使其与禾字旁的竖画相对应。

2. 带钩撇。露锋起笔，稍按后转锋向左下行笔，至底部提笔向上挑出成钩状，与下一笔画呼应。

"光"字的右上点写成短撇，与横画连写更为流畅，撇的钩指向横画，顺势写竖弯钩，竖弯钩的竖段对准顶部的中竖，使重心平稳，其钩要向上伸展，使之与撇画平衡。"兑"字左两点上移，与右"口"字相平，"口"字上宽下窄，长撇伸长到点的底部，以填补左下方的空白，竖弯钩的竖段要对准"口"的右竖，钩收向"口"字。

3. 长斜撇。露锋入笔，稍按后转锋向左下行笔，渐提或迅速撇出。

"水"字的竖钩粗重有力，为此字的主笔，偏向左边，左右以牵丝相连，虽左密右疏，但右边并不过剩，末长撇伸向竖钩的右下方，左右之间，上开下合，结构紧密。"影"字左高右低，"日"的左上角不封死，使其气流畅通，长横左伸，"景"字上大下小，左右之间以牵丝相连，右部的前两撇与"京"的横、"口"对齐，末撇伸至"景"的底部，这样，整个字的重量就全加在长撇的末端，故长撇要写得粗壮有力。

（五）捺

捺与撇相对应，故捺的姿态也是丰富多彩。

1. 平捺。露锋起笔，渐按后后行，折笔渐提向右出锋收笔。

"太"字的前三笔写得粗重有力，它们的顶端可连成一个三角形，横画左长右短，撇和捺的底部可连成一条左低右高的直线，点与撇的上段对齐，使重心平稳。"纹"字左右以牵丝相连，"文"字撇和捺相交处要与上点对齐，使其重心平稳，捺要平伸，使字态舒展。

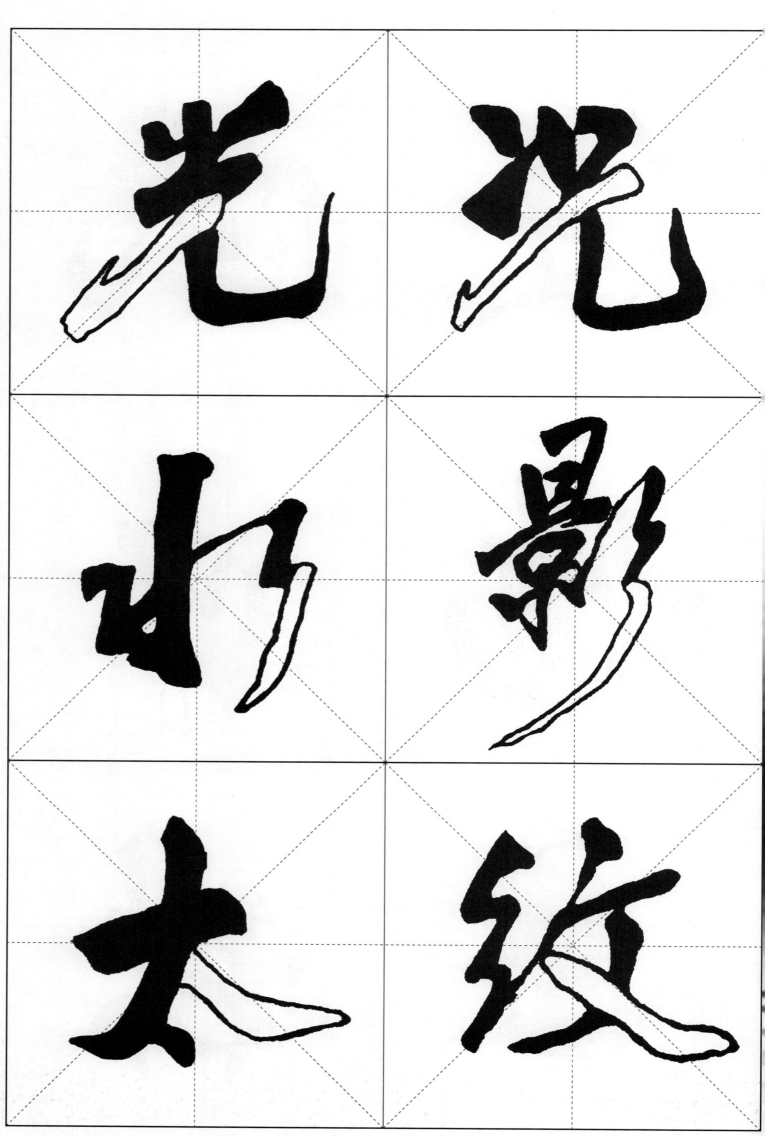

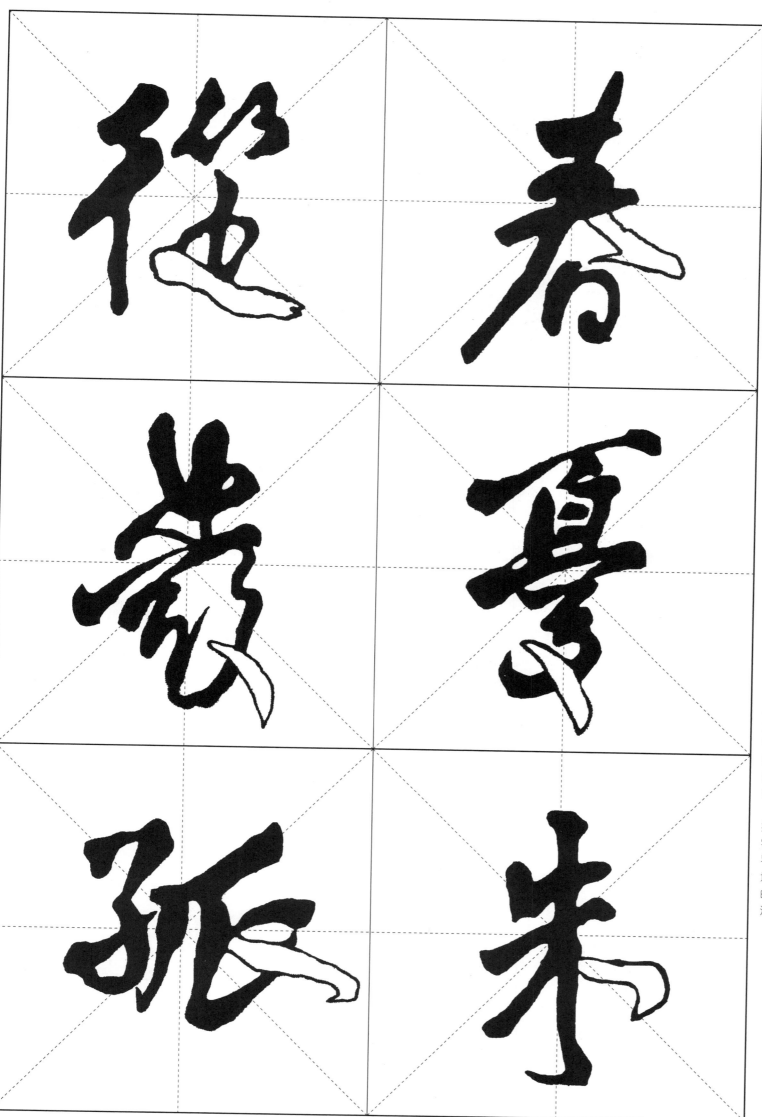

2. 回锋捺。起笔与平捺相同，至捺脚处稍驻再回锋收笔，有的牵丝与下一笔画呼应。

"从"字双人旁的两撇上短下长，左竖要对准首撇和第二撇的中部，右部的两个"人"字牵丝相连，右竖要对准两个"人"字的中间，使其重心平稳，双人旁的首撇与右部的"人"字相平。"春"字的三横距离均等，且渐长，撇画偏向横的右端，向左下长伸，撇和捺相交在第二横，捺画回锋成收势，启下写"日"。

3. 反捺。反捺的写法与长点相似。露锋入笔，渐按行笔，至捺脚处往左收，或顺锋或回锋或带钩收笔。

"发"字中间长撇左长右短，业字头上开下合，左下方的绞丝要对齐业字头，"文"字的撇捺交叉处与长横的右端对齐，撇捺偏右与长横的左端相呼应。"忧"字上宽下窄，首横左长右短，"目"字与"又"字对齐，使重心平稳，捺脚下伸，使字态舒展。"孤"字左窄右宽，"子"的竖弯钩与右部分的斜撇平行，使布白均匀，右捺的斜势要与"子"的提画相平衡。"朱"字的写法前面已分析过。

11

（六）提

提也叫挑。它的笔法与楷书相似，只是写得更随意，有正提、反提、折提之分。

1. 正提。这种方法与楷书的提略同，但露锋入笔，稍按后转锋向右上迅速出锋。

"荪"草字头的左半部与"子"对齐，右半部的点与"系"字对齐。"城"字左窄右宽，"成"的斜钩要粗重舒展，以突出其主笔作用，点落在末撇的顶上方，以弥补右上方的空白。

2. 反提。反提一般用于提手旁，它是在竖钩的末尾顺势向上按笔，然后渐提笔挑出。

"播"字提手旁的横和提穿插到右部的点、横、撇间，使左右结构紧凑，"番"的"米"和"田"要紧密相抵，"田"字的左右竖略向外鼓起。"披"字右部首撇变为点与提手旁的提和末捺的起笔成三者呼应，"又"的撇与竖钩相平，捺写成两头尖。

3. 折提。此法是撇捺连写的变体。露锋起笔，至左下方折笔向右上提出。

"松"字木字旁的竖画向左倾斜，"公"字变为点和两撇的连写，其斜度与"木"相对应，使整个字上开下合，富有情趣。"移"字"禾"部的首撇变为启下点，横画的右端落在竖上，折提与右部穿插，使其结构紧凑，末长撇伸长到"禾"底部，使整个字中间开，开头合。

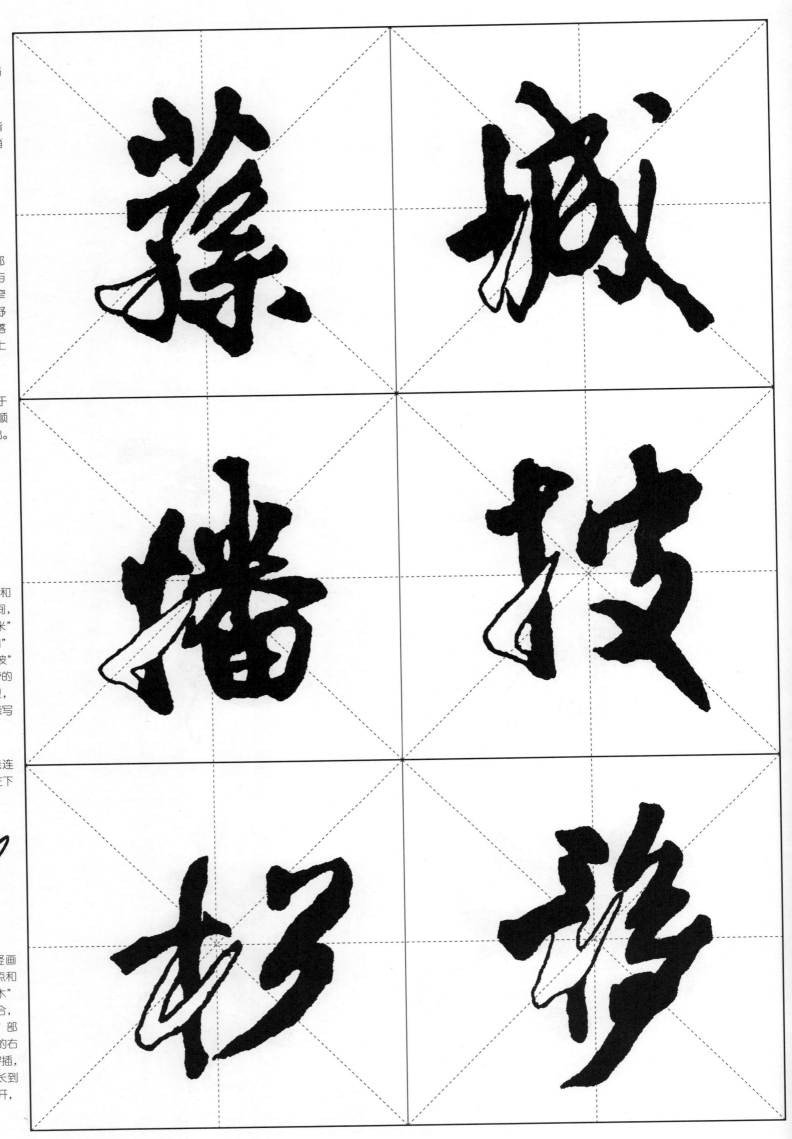

12

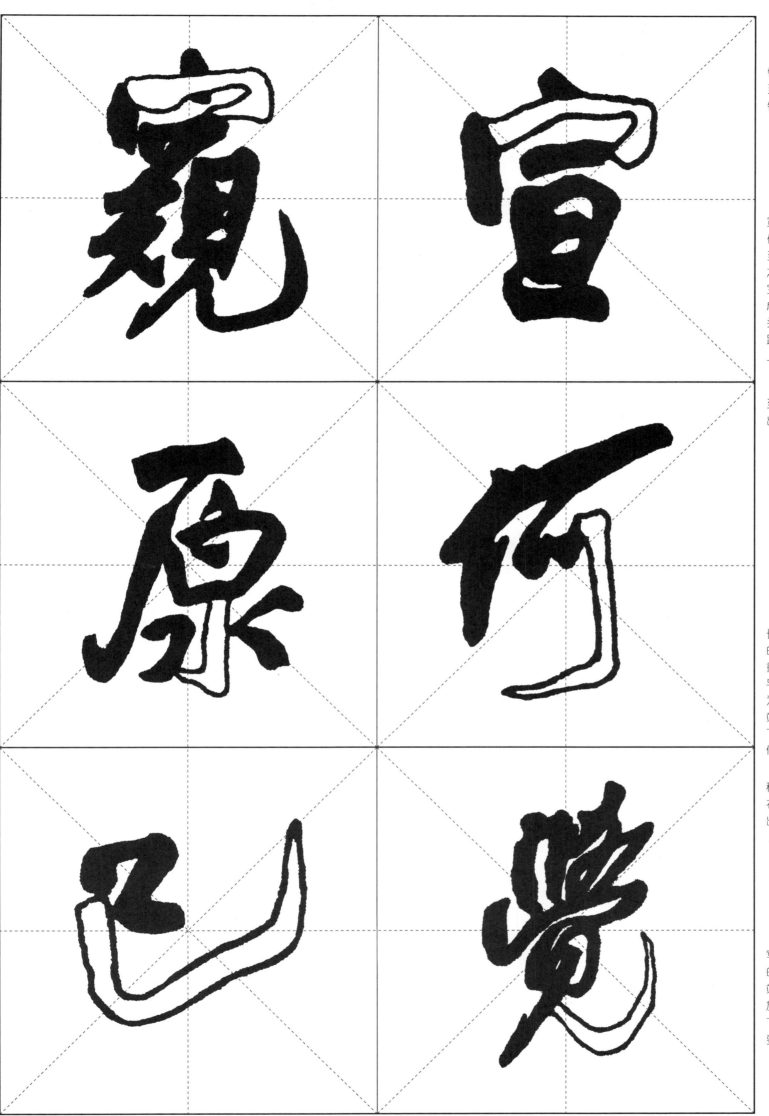

1. 横钩（宝盖钩）。露锋起笔，稍按后向右渐提行笔，至右端向右下按笔，后向左下钩出或翻腕向左下转笔出锋。

"窥"字宝盖头不宜过宽，顶点与"规"的中间对齐，使重心平稳，"见"的撇要伸至"夫"的底部，使其成穿插之状，竖弯钩要有力上挑，与宝盖头呼应。"宣"字左点写成短竖，使之更有重感，宝盖头略大于"日"字，横画间的距离要均匀，末横较粗，整体上是上大下小。

2. 竖钩。起笔与竖一样，至钩处稍驻后翻腕向左上挑出，或向左下挑出成下垂钩。

"原"字的首横不宜太长，长撇要带钩上启，"泉"的顶撇变为点与竖钩对齐，使重心平稳。"何"字撇的起笔与顶横的起笔相抵，"口"变为两点，位置上移，与横的左端对齐，横向右伸，竖钩向下方伸，整个字中间收紧四周伸展。

3. 竖弯钩。露锋起笔，稍按转下行，至下折处圆转向右行笔，至钩处翻腕向右上挑出。

"已"字的横折和横要写得短小，使其紧凑，竖弯钩的起笔在首横的下方，钩的末端与首横相平，整个字有收有放。"觉"字主要是要注意上下对齐，笔画流畅，竖弯钩不要太开。

4. 斜钩。露锋起笔，略按后转笔向右下行笔，至下部驻笔后回锋收笔，或向左上挑出。

"浅"字的右部分是上短下长，两个斜钩的形状和倾斜度各不相同。"戎"字有点草写，竖画要托住横的左端，斜钩托住右端即可。"代"字横画要穿插在撇和竖之间，使其紧凑，斜钩靠住撇的顶端，让其重心平稳。"低"字前面已讲述。

（八）折

折有圆折、有方折。

1. 横折。A、圆折。露锋起笔，顺势右行，至折处翻腕圆转下行，如"清"字，左高右低，"月"字不宜宽。B、方折。起笔与圆折相同，在折处向右下稍按，后转锋向下行笔。如"坐"字两个"口"字，上宽下窄，左大右小，"土"第一横粗重，其长度与第一个"口"的上横一样。

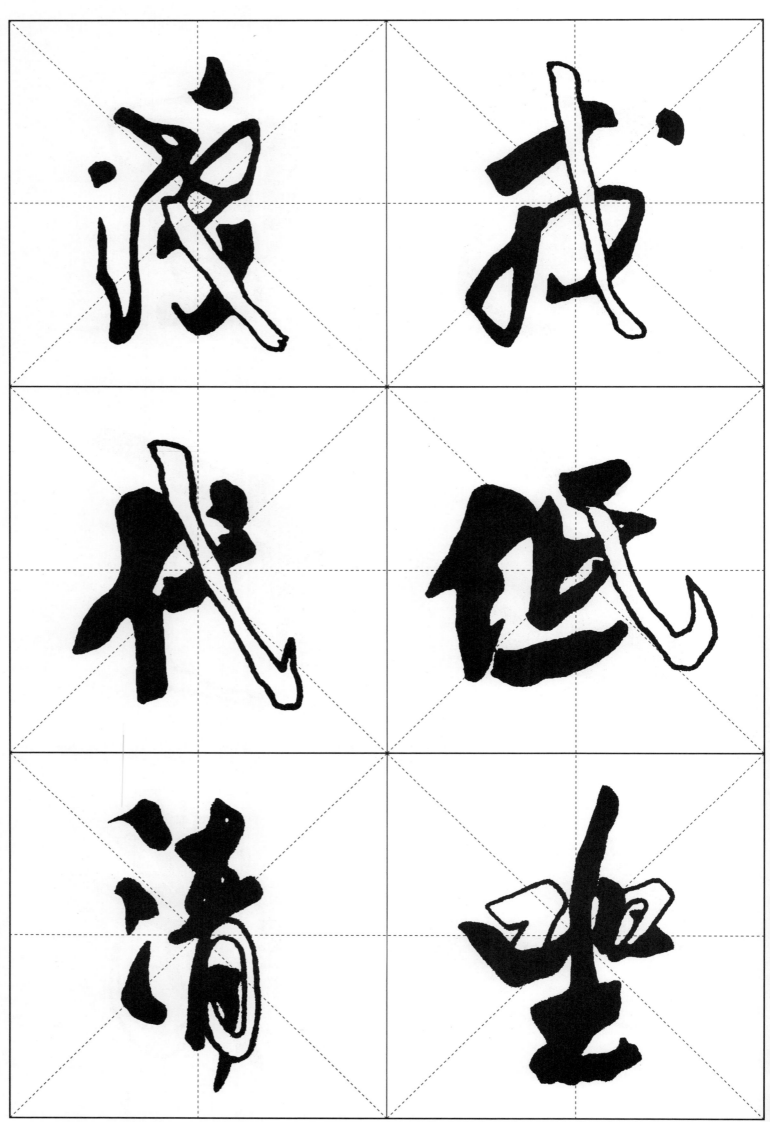

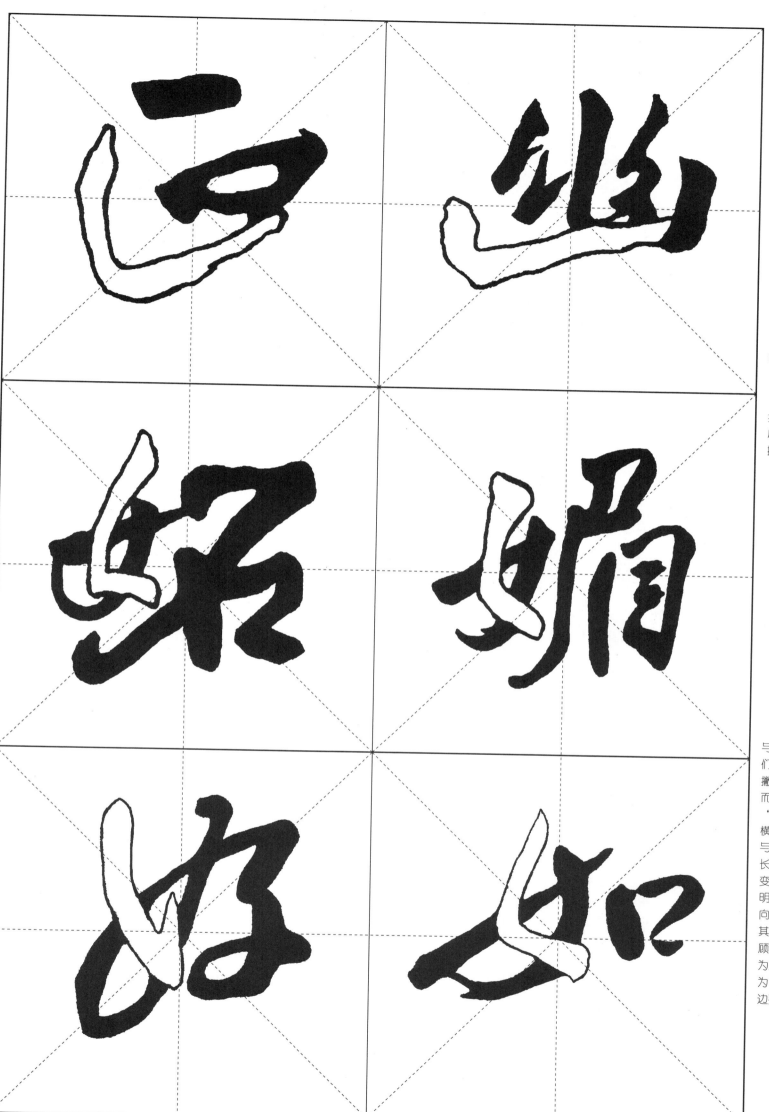

"正"字两横上短下长，点落在两横的中点之间，竖折是左低右高。"幽"字是左低右高，中竖偏向右竖，且中竖较轻，左右两竖较粗。

3. 撇折。露锋起笔，侧按转锋下行，至折处稍提，然后向右下渐按收笔（收笔与反捺相同）。

"妒"字左轻右重，"女"与"口"字大小基本相同，它们被长撇分隔开，"女"在长撇的左上方"口"，在右下方，而且"女"被长撇的钩托起，"口"的左竖顶住"石"的首横。"媚"字左短右长，"女"与"目"大小基本相等，且被长撇中间平分，"目"内两横变点偏向右竖，使之疏密对比明显。"好"字第一笔用弧形，向内回抱。后面连着一笔写完其余的笔画，也是向内回抱，顾盼多姿。"如"字左边重笔为之，右边轻轻补"口"部，为了平衡左边斜挑的笔势，右边要适当往下拉。

一、偏旁部首的组合

行书的形体多姿多彩，它的偏旁部首也相对的丰富多样。

（一）人字头

人字头一般是撇低捺高，撇细捺粗，捺通常写成平捺。

"企"字"止"的长竖要与撇捺交叉处对齐，使其重心平稳，两横的距离和两竖的距离要均等，使其布白均匀。"金"的中竖对齐"人"字顶点，下两横的距离是上两横距离的两倍，横画不宜长。

（二）宝盖头

宝盖头的上点一般偏右，上点的中下段与横钩相融在一起。

"家"字的左点写成短竖，宝盖头是上宽下窄，"豕"的首横与左点（短竖）的底端相平，弯钩的钩部与顶点对齐，使重心平稳。末两撇要与撇折相平，使左右平衡。

"宗"字的左点较长，有下坠之势，竖钩与顶点和下两横对齐，使重心平稳。

"寝"字宝盖头的点偏右，下部分中，右半部的秃宝盖一定要位置适中，与左半部的短横平齐，才能保持平稳。

"宋"字，"木"的竖钩与宝盖头的点对齐，横画较短，下两点的宽度与宝盖头相同，使其平衡、饱满。

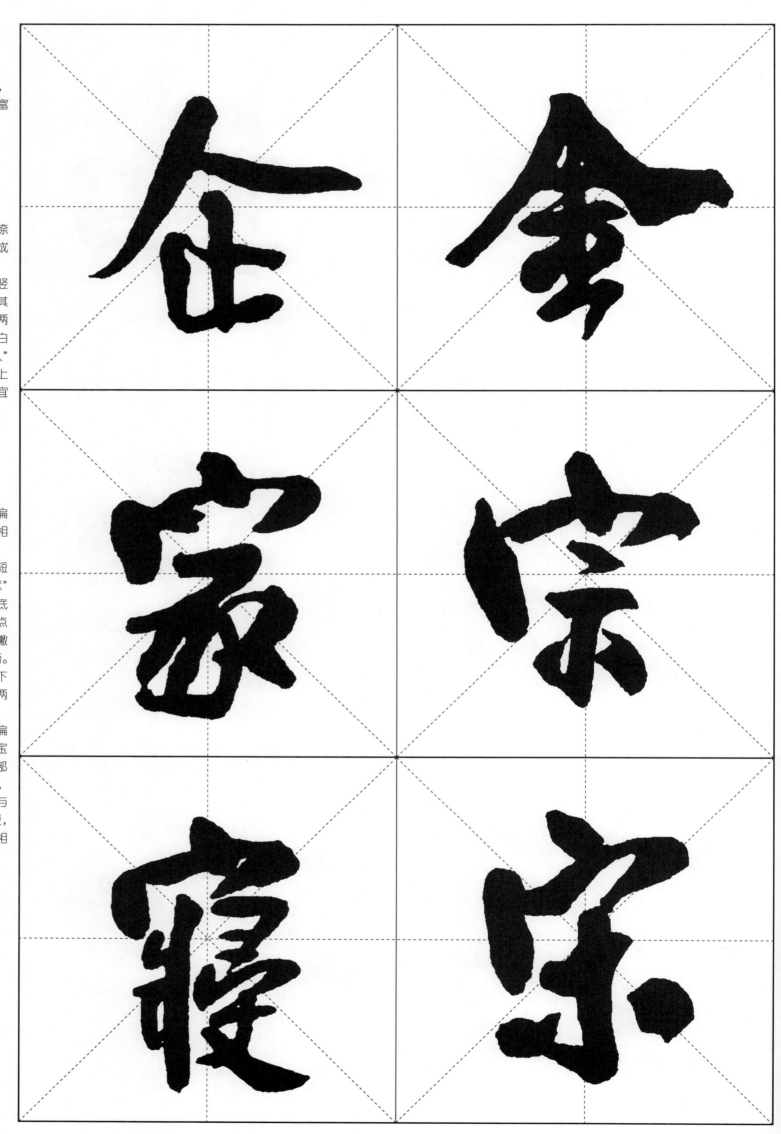

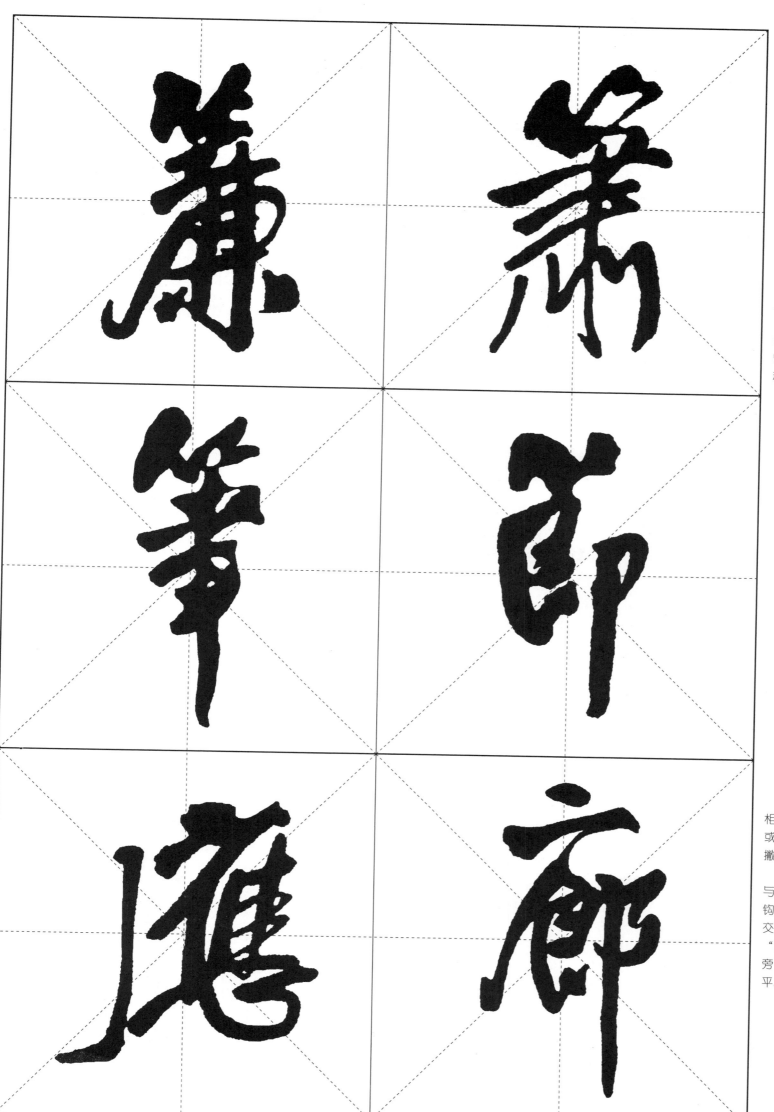

（三）竹字头

竹字头左低右高，左右之间用挑钩或牵丝呼应，撇、横、点要一笔连写。

"帘"字上小下大，横与横之间距离相等，两长竖顶部与竹字头的右半边对齐。"箫"字也是上小下大，横与横的布白也要均匀，竖钩与竹字头的中间对齐。

"笔"字的横画较多，为使其变化，故其横画的长短、疏密要不一样，悬针竖要重笔下垂，使其能承担竹字头和横画的重压。"节"字，"即"字左高右低，以使竹字头与右耳旁之间留出适当的空白，产生一种疏密对比的艺术效果。

（四）广字头

点与横有时相交，有时相离，写完横要回锋到左端或在横的中下方顺势写撇，撇的底部常转笔向左挑出。

"应"字广字头的点与内部单人旁的竖对齐，卧钩的起笔与单人旁的底部相交。"廊"字广字头的点与"郎"字的两点对齐，右耳旁的横撇弯钩与左横折相平。

（五）常字头

左右两点要用牵丝相呼应，左下点要写成短竖，成下垂状，横钩略向上弯且比左下点高。

"赏"字，常字头的中竖与"口""贝"对齐，使其重心平稳。"当"字特点与"赏"字相同。

（六）单人旁

写撇后回锋到撇的中部写竖，竖的底部要向右上带钩出锋。

"仍"字，"乃"的横要穿插在单人旁的撇、竖处，"乃"的撇及弯钩与单人旁的底部三笔呼应，"乃"的撇较轻。"偃"字，单人旁较长，撇画与右边首横相平。

"伊"字，单人旁的竖与"尹"字的撇形成上开下合之势，"尹"字的撇向下长伸，这样整个字的重量都加在撇画上，使字态摇曳多姿。"借"字，左右关系紧密，"昔"字的上两竖上开下合，且上下两部分长短相等，此字整体平稳端庄。

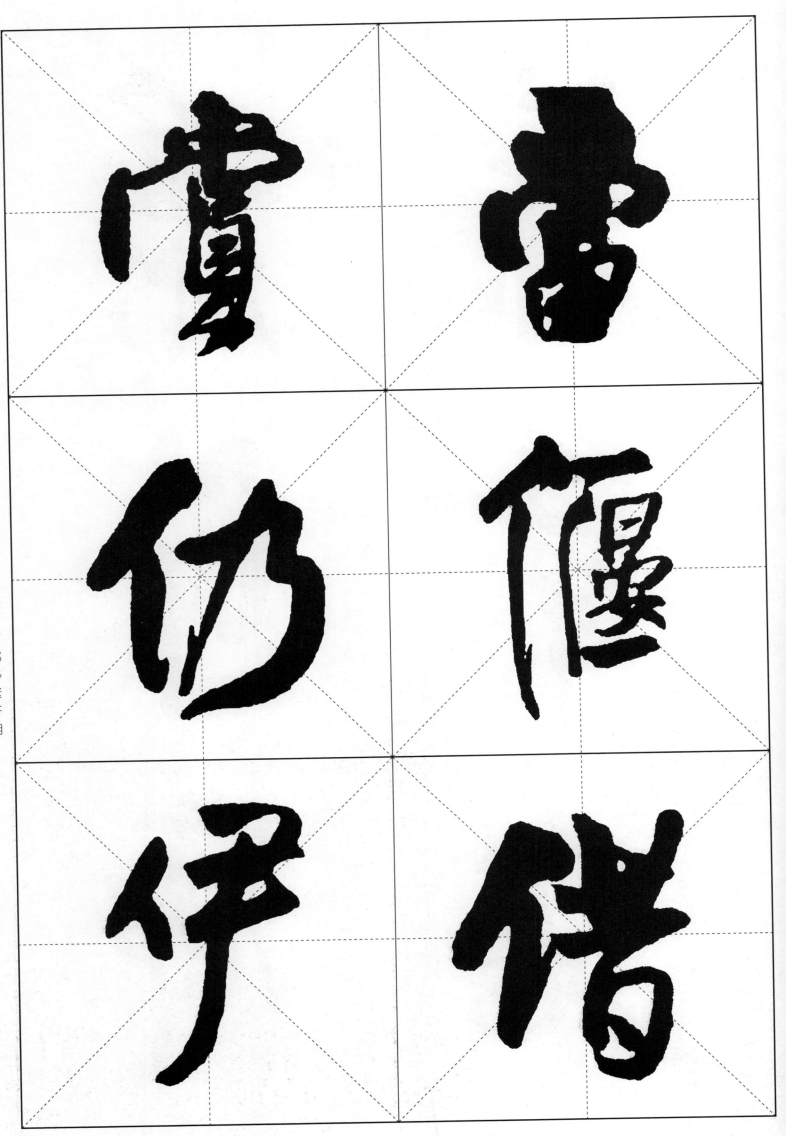

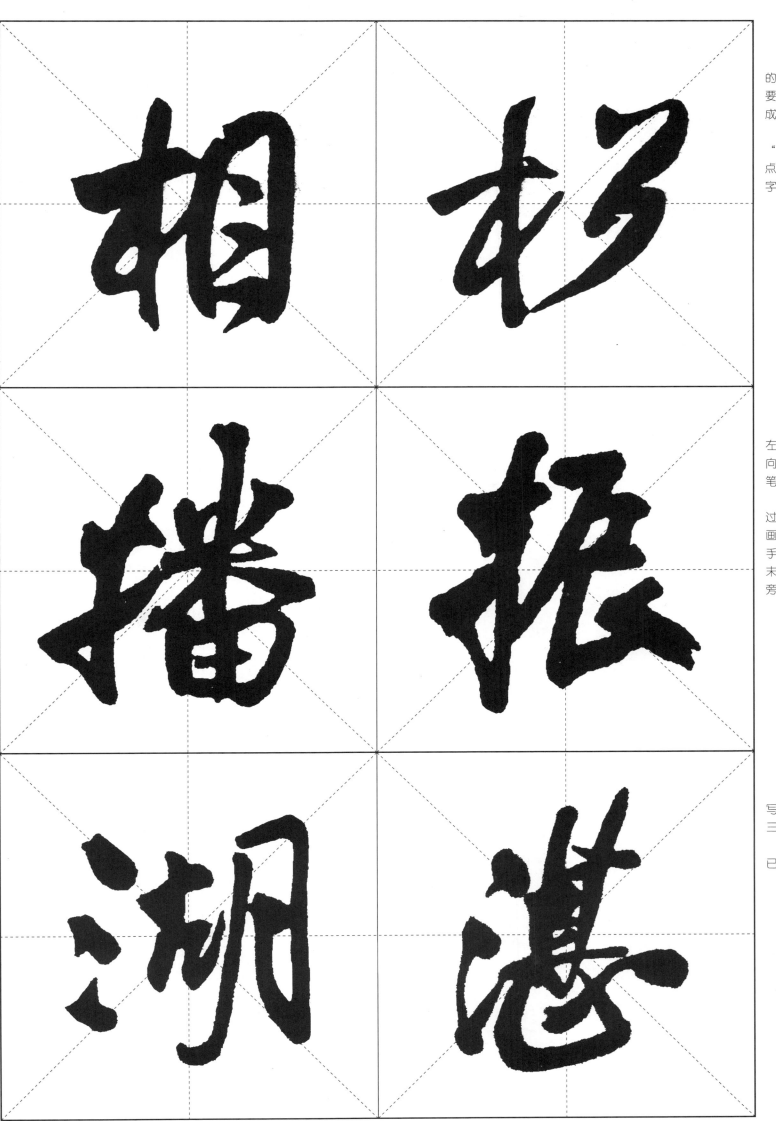

（七）木字旁

木字旁的竖，偏向横的右端，中间略右弯。横要带钩上启，撇和点连写成折提。

"相"字，左右相等，"目"字内两横要写成两点，使内部气脉流通。"松"字前面已提过。

（八）提手旁

提手旁的横，一般是左粗右小，竖钩的中部略向左弯，钩和提连写成一笔。

"播"字前文已讲述过。"振"字，所有的横画都要短，右撇末尾与提手旁相交，使其关系紧密。末捺的长短、斜度与提手旁的提相当，使左右平衡。

（九）三点水旁

三点水旁的三点有分写，有连写，一般中点左偏，三点成一个弧形。

"湖"和"湛"字前面已分析过。

（十）女字旁

"女"字作偏旁时，写得较小，横的左端较长，折宜短。

"妒"和"媚"字前面已分析过。

（十一）示字旁

"示"字作偏旁时与写"示"字方法相同，但上点要粗重，使其更见精神，有时两点变撇提。

"社"字，左长右短，"土"的两横与"示"的横和右点相平。"祝"字也是左长右短，为使左右关系紧凑，注意左右之间笔画的穿插。

"福"字，示字旁的写法是：写点下启，顺势写横折，后写撇提，右部的横和"口"变为两个竖折的连写，注意上下相等。"祖"字的示字旁与"福"字的示字旁写法相同，而"且"字向右倾斜，与示字旁形成上开下合之势，不仅有疏有密，而且妙趣横生。

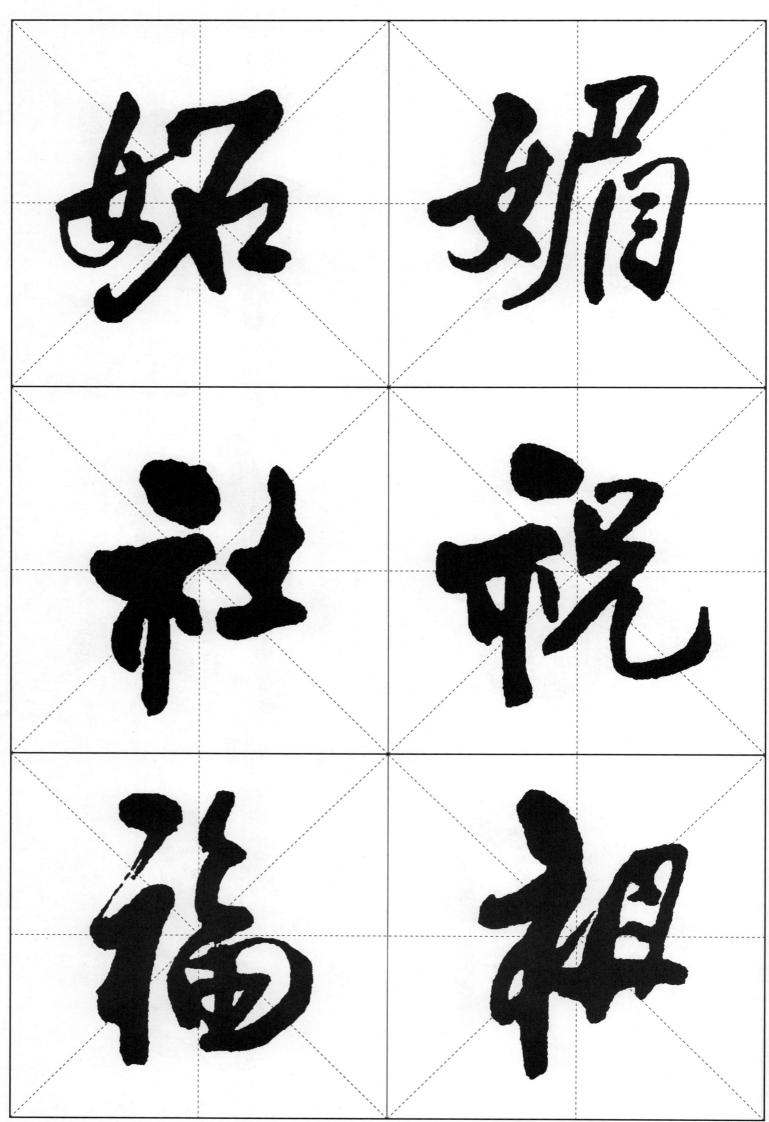

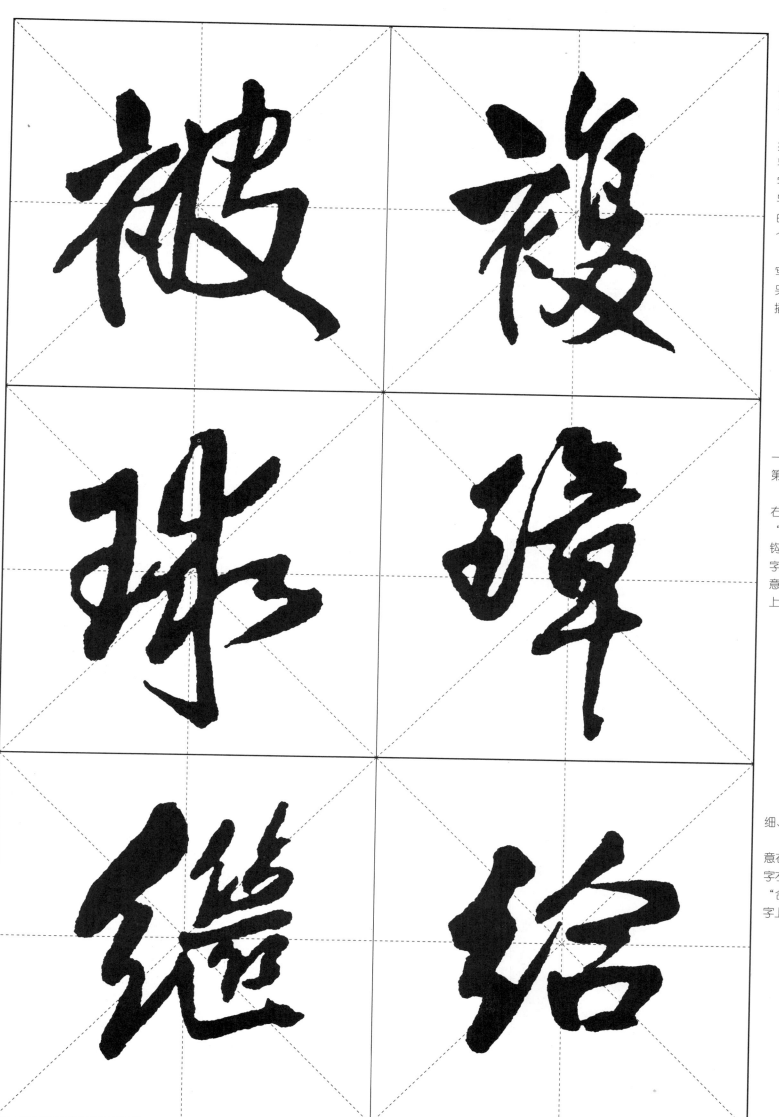

衣字旁的写法与楷法相似，注意的是上点要与竖对齐，且竖略向左弯。

"被"字，"皮"的首撇和横折钩连写成一笔，并与"衣"字的两点两交，"又"字写得较大，使折处右张，与"衣"字成相对之势，"衣"的竖与"又"的捺下伸，整个字中间收紧，外围舒展。"复"字左低右高，"复"写得较瘦，而且要上下均等，另外要注意左右之间的穿插。

（十三）王字旁

王字旁要一笔写成，第一横与竖连写成横折，竖与第二横用圆转写成。

"球"字左短右长，左右结构紧密，"王"的竖与"求"的竖钩平行，注意竖钩下伸，使字态舒展。"璋"字结构与"球"字相同，注意的是，"立"和"早"要上下对齐。

（十四）绞丝旁

绞丝旁的三撇折的粗细、斜度各不相同。

"继"字左重右轻，注意右部分上下要均等。"给"字左低右高，左右互相穿插，"合"字上下对齐，"口"字上宽下窄，而呈扁状。

21

"缝"字的笔画是左粗右细，左右之间的笔画穿插，使结构更紧凑，右部分共有两个捺画，为使变化，把上捺写成横画，底捺向右下方长伸。"红"字左长右短，"工"字的竖画偏右，与绞丝旁形成合抱之势，既稳定又灵活。

（十五）月字旁

"月"字有时作左偏旁，有时作右偏旁，左右偏旁的写法相同。要领是"月"字要瘦长，撇画带钩上挑，内两横变为三点。

"胜"字，因其为左右结构，故左右各部分都要伸竖缩横，使左右两部分都写得瘦长。

"朝"字的结构特点与"胜"字相同。为求灵活变化，把左部的"日"字写成一横，首横与月字旁的钩部写得较厚重。

（十六）页字旁

"页"字作为偏旁部首时，也要写成瘦长状。王铎行书的一般特点是右竖长于左竖，底部的撇和点连写时与"人"字相似。另外，要注意横画的距离要均等。

"颂"字左短右长，左右关系紧密。

"顿"字左部的"屯"字简化成两横和竖提，使书写更简便、更流畅。

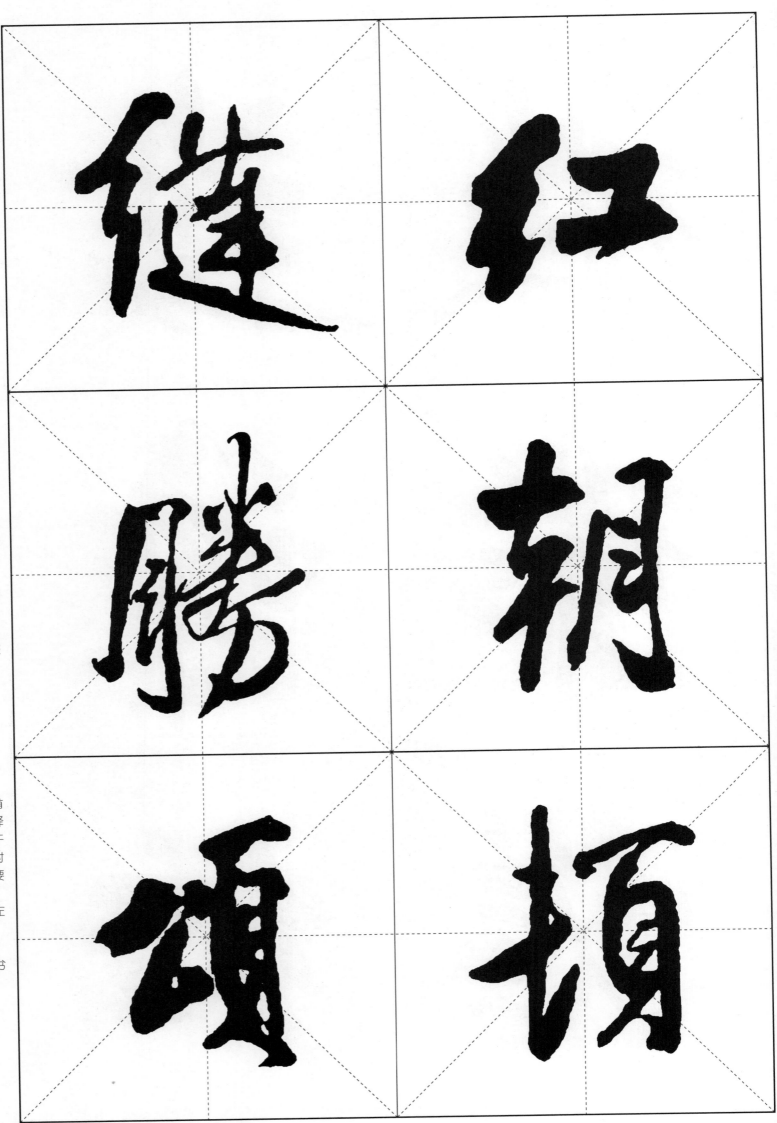

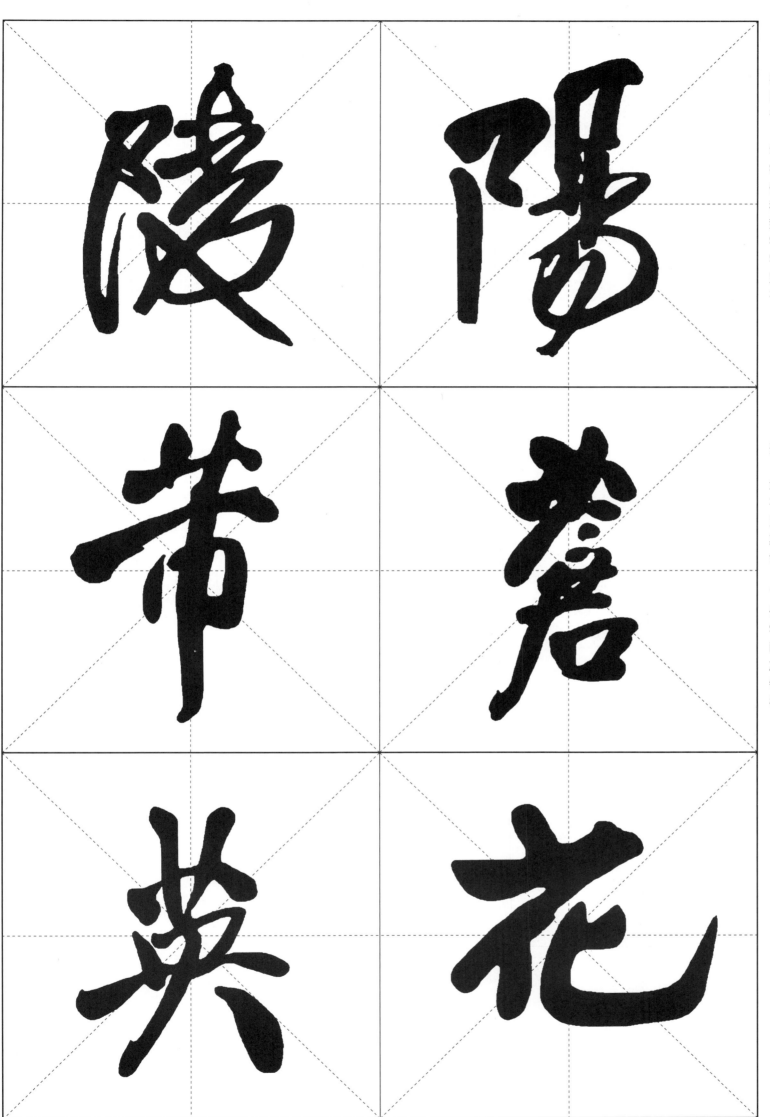

左耳旁的特点是，其横撇弯钩不宜写得大，竖画的中段有时略弯，底端有时带钩上提。

"陵"字，左右之间笔画穿插，故左右关系紧密，再有，右部分的顶竖偏左，且所有的横撇向右移，故整个字形成相向之势，关系更见密切。"阳"字，"日"写得较瘦，"勿"字的末两撇与"日"的两竖对齐，使重心平稳。左右之间是上紧下松。

（十八）草字头

草字头的竖和撇成上开下合之状。

"带"字的横画距离均等，悬针竖与草字头的右撇对齐，且竖画不宜太直，而是跌宕摇曳。"苍"字，其状修长，草字头上开下合，与"君"字上下对齐。

"英"字，上小下大，"央"字的撇和反捺要打开，使底部平稳、端正。"花"字，草字头上开下合，横画左伸，"化"字两部分之间上下布白均匀，竖弯钩向右上伸展，与草字头横画的左端保持平衡。

（十九）双人旁

双人旁的两撇有连写，也有分写。

第一个"徽"字，双人旁的撇画非常粗重，第一撇稍平，第二撇顶住第一撇的腰部，竖画撑着第二撇的中部，中间部分的笔画较细，反文旁较短，左中右的宽度一样。第二个"徽"字与第一个相同，但其双人旁的撇画连写，中间部分的"山""王"变化较大。

（二十）木字底

木字底的竖钩上短下长，撇捺写为两点，左右对称和互相呼应。

"药"字呈长形，草字头的两竖与"白""木"上下对齐，且宽度一样，故重心平稳。"筑"字也是字形修长，木字底的竖画较粗重，写得刚劲有力，使之能撑起"筑"字的重压。

（二十一）山字头

山字头的中间偏向右竖，左右两竖写成点，整个"山"字上合下开，左低右高。

"嵌"字上小下大，"山"字的左右两竖分别与"甘"和"欠"的中间对齐，"山"的中竖与下部左右之间的空隙对齐，故其端正平稳。"岂"字的横画的距离较均匀，"豆"的下部向左下方倾斜，故此字的重心偏左，字态岌岌可危。

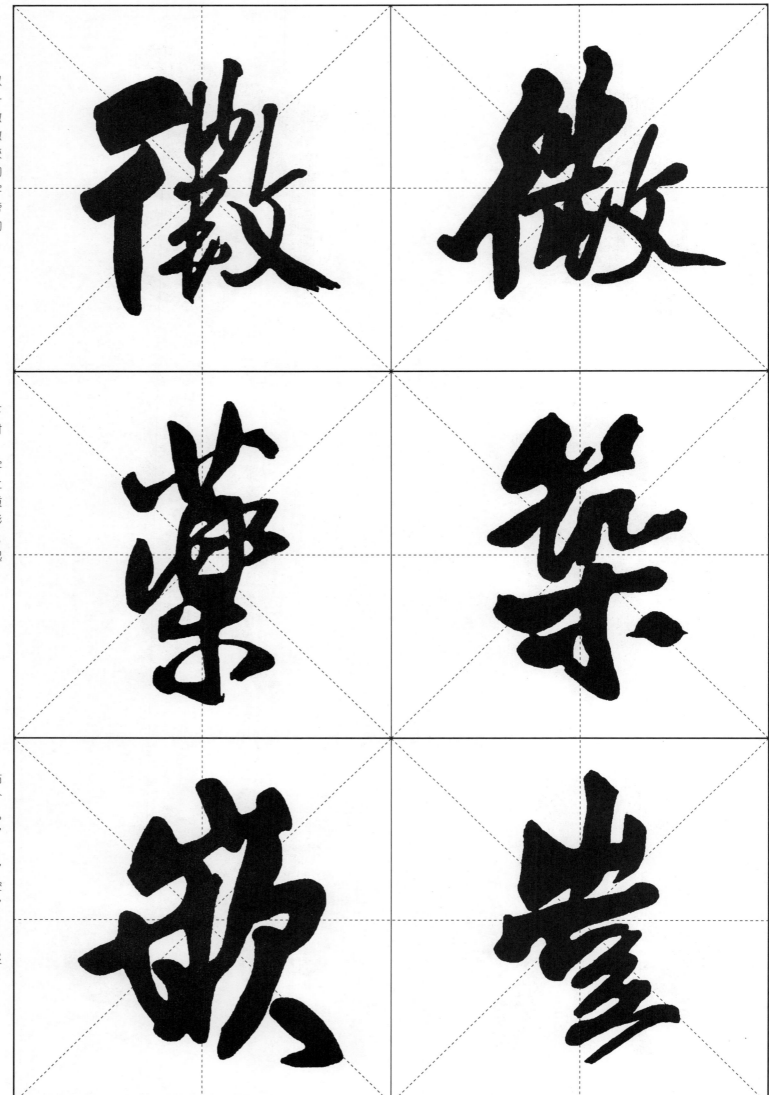

24

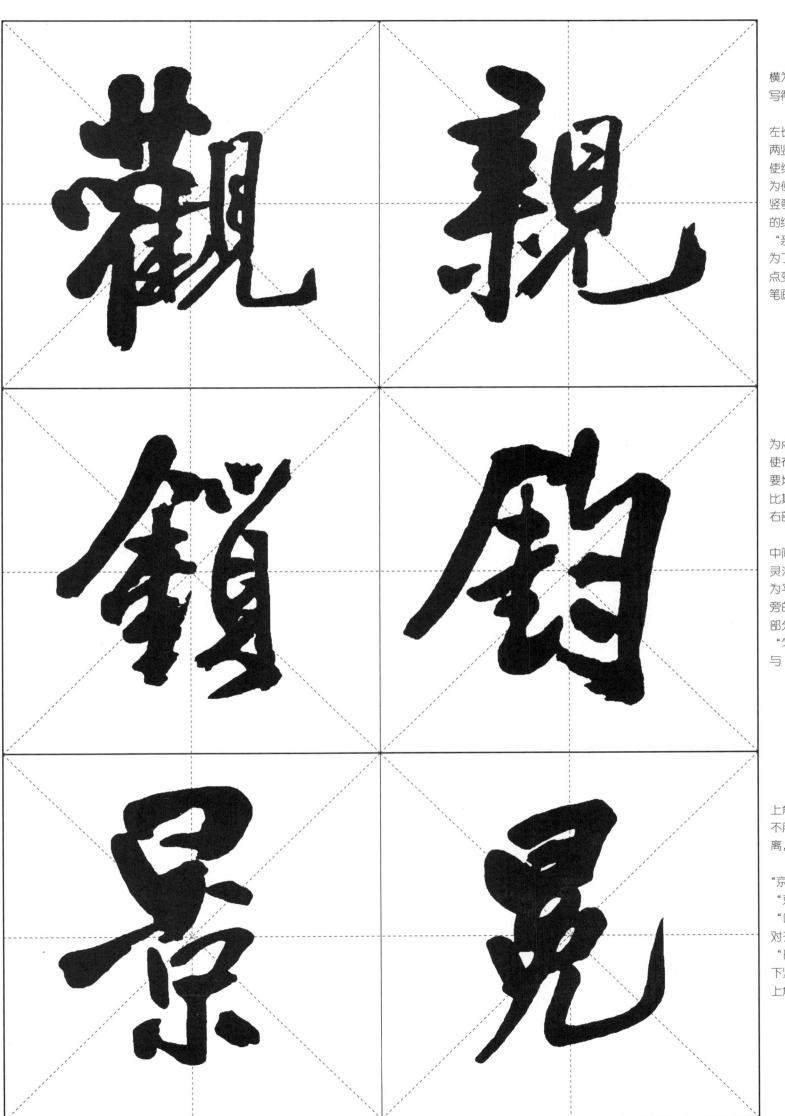

（二十二）见字旁

"目"字伸长竖画，变横为点成缩势，把"目"字写得瘦长，"儿"字底部平正。

"观"字，左重右轻，左长右短。左部的草字头的两竖与"佳"字的两竖对齐，使结构平稳，因左重右轻，为使左右平衡，"见"字的竖弯钩向右伸展。"亲"字的结构特点与"观"字相似，"亲"字的上点与竖钩对齐，为了灵活，把"立"字的两点变为横画连写，左右之间笔画互相穿插，关系紧密。

（二十三）金字旁

金字旁的"人"字变捺为点，下两点写成横画，为使布白均匀，故横画的距离要均等，为求变化，第二横比其他横长，底横变提，与右部笔画呼应。

"锁"字，左右之间，中间舒松，两头紧密，为了灵活，右部分的"小"字变为平三点。"钓"字，金字旁的横画左伸右缩，左右两部分之间，中间松，两头紧，"勺"字的横折钩向左弯曲，与"金"字成相背之势。

（二十四）日字头

上宽下窄，呈扁状，左上角不封口，横折用方折，不用圆转，第二横与左竖相离，与右竖相连。

"景"字，"日"字与"京"字关系紧密，上重下轻，"京"字的首横左伸右收，"口"比"日"字小，但要对齐，下两点打开的宽度与"日"字相等。"冕"字上下紧密，竖弯钩的钩部向右上角伸展。

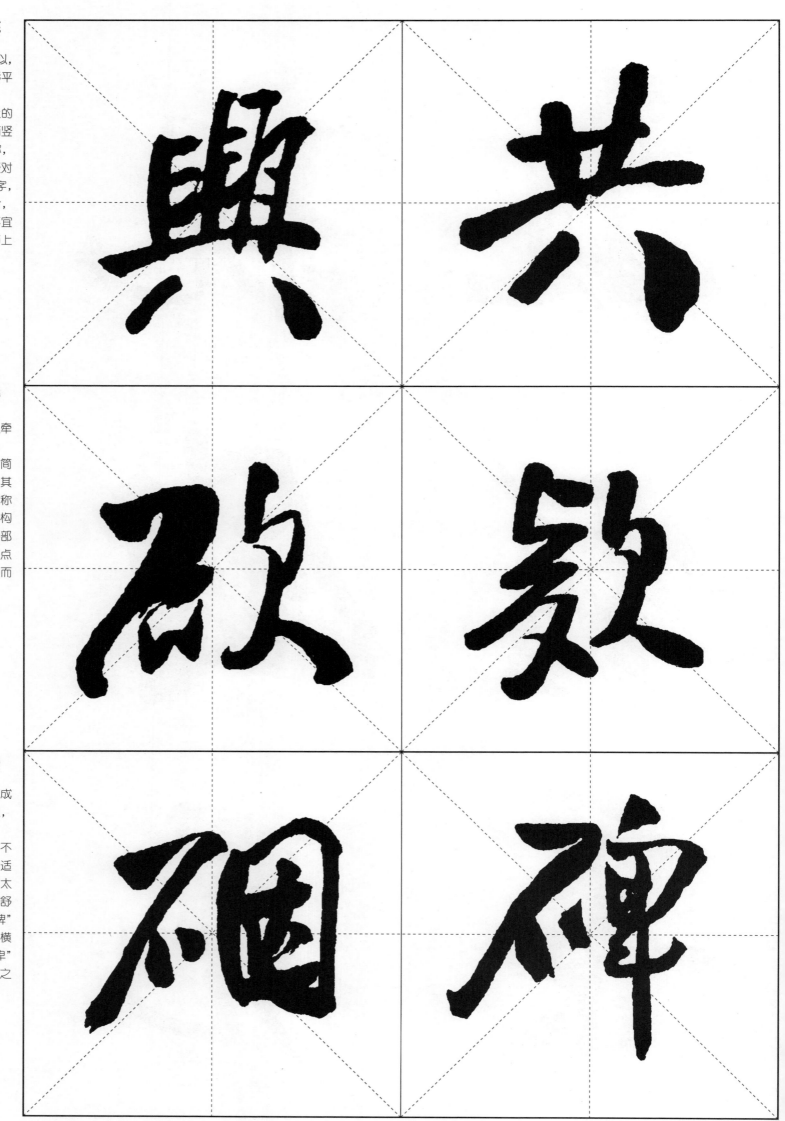

（二十五）两点底

两点底与"八"字相似，但它作为字底，为了字形平稳，故其比"八"略开。

"兴"字，长横以上的竖画距离均等，但旁边两竖组成上宽下窄，左右对称，两点底的起点与旁边两竖对齐，使字形端正。"共"字，两竖左低右高，上开下合，两横是上短下长，距离不宜过宽，两点底的撇和点与上两竖分别对照。

（二十六）欠字旁

欠字旁的笔画之间以牵丝呼应，捺画变为长点。

"欲"字，"谷"字简化成横撇、点和"口"，其撇画与"欠"的捺画成对称之状。"歈"字，整体结构是内紧外松，中部紧凑外部宽松，最后一笔改捺为长点收束整字之气，使之宽松而不散。

（二十七）石字旁

石字旁的横与撇连写成横撇，"口"字变为两点，故既灵活又流畅。

"砸"字，"大"字不宜太大，使"因"字框内适当留出一些空白，不至于太窒闷，石字旁的撇画尽情舒展，与"因"字左右平衡。"碑"字，"石"与"田"的首横平齐，"田"字上宽下窄，"卑"字的横画距离均等，左右之间以点带提呼应。

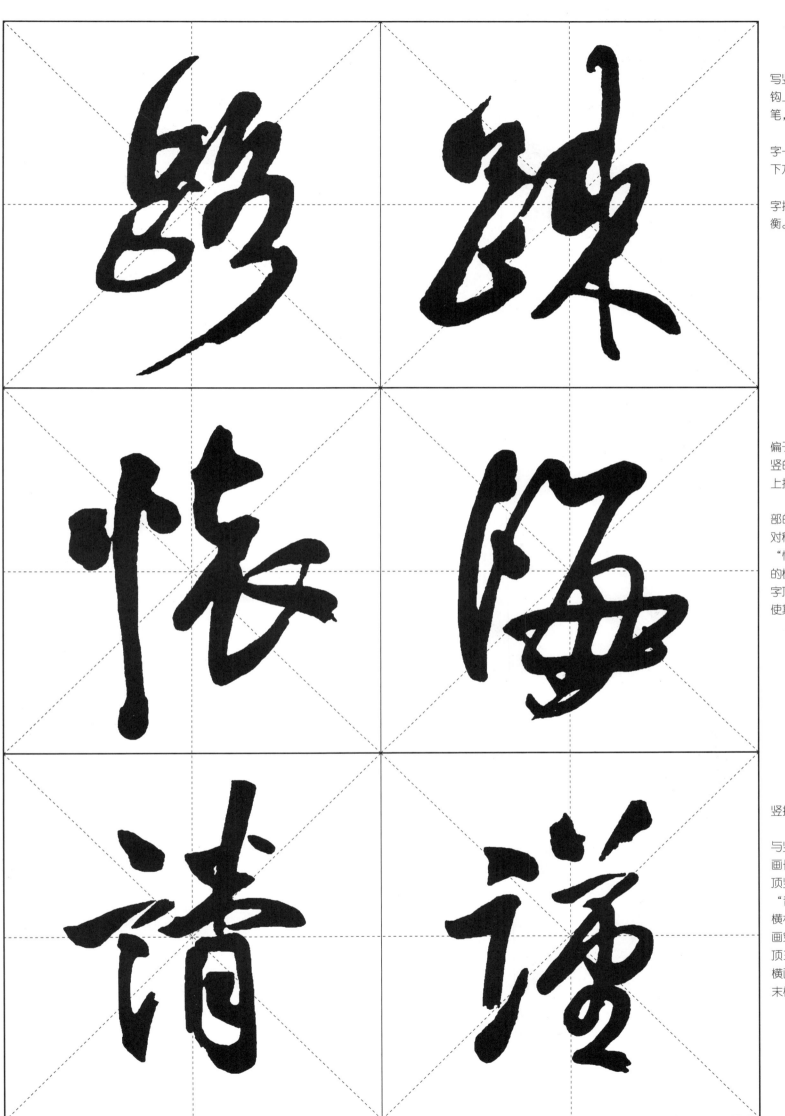

（二十八）足字旁

写"口"字后顺势起笔写竖折，在竖折的尾部以附钩上启，后写一点向右上提笔，与下一笔画呼应。

"路"字左短右长，"各"字一笔写成，末撇伸向左部下方，使字体紧中有放。

"跣"字左短右长，"束"字撇和捺左右打开，使之平衡。

（二十九）竖心旁

两点要左右呼应，两点偏于竖的上端，竖偏向右点，竖的底部或驻收或带钩向右上提出。

"怀"字左长右短，右部的衣字底，撇和捺要左右对称，两部分之间上紧下松。"悔"字，左长竖与"每"的横折钩成相对之状，"每"字顶横与"母"字距离较宽，使其疏朗。

（三十）言字旁

点和横笔断意连，横和竖提或断开或连写。

"请"字，言字旁的点与竖提对齐，"青"字的横画长短不一，但距离均匀，顶竖与"月"的中间对齐，"青"的第三横与言字旁的横相平，左右之间要注意笔画穿插。"谨"字左低右高，顶三点成渐高的趋势，右部横画的距离均等，笔画连贯，末横左高右低。

27

（三十一）反文旁

反文旁的写法较多，但一般是撇高捺低。

"政"字，反文旁的笔画相交的部位与"正"的短横相平，使其左右平衡，末撇的尾部与"正"的底横相平，且靠近。"敢"字左密右疏，"耳"字密不透风，使左右黑白对比强烈，左右之间笔画要穿插。"教"字的反文旁写成"支"字，左右要拉开，但"子"和"支"的横画连写，所以结构并不松散。第二个"政"字上窄下宽，上紧下松。

（三十二）力字旁

力字旁要一笔写成，书写时方圆并用。它作为右偏旁，要低于字的左部分。

"动"字，左高右低，"重"的横画距离均等，首横最长，中间"日"字上宽下窄，"力"的横与"重"的倒数第二横相平。"勤"字结构与"动"字相同，上两点向上打开，左部分的横画距离均等，"力"的横与左部倒数第二横相平。

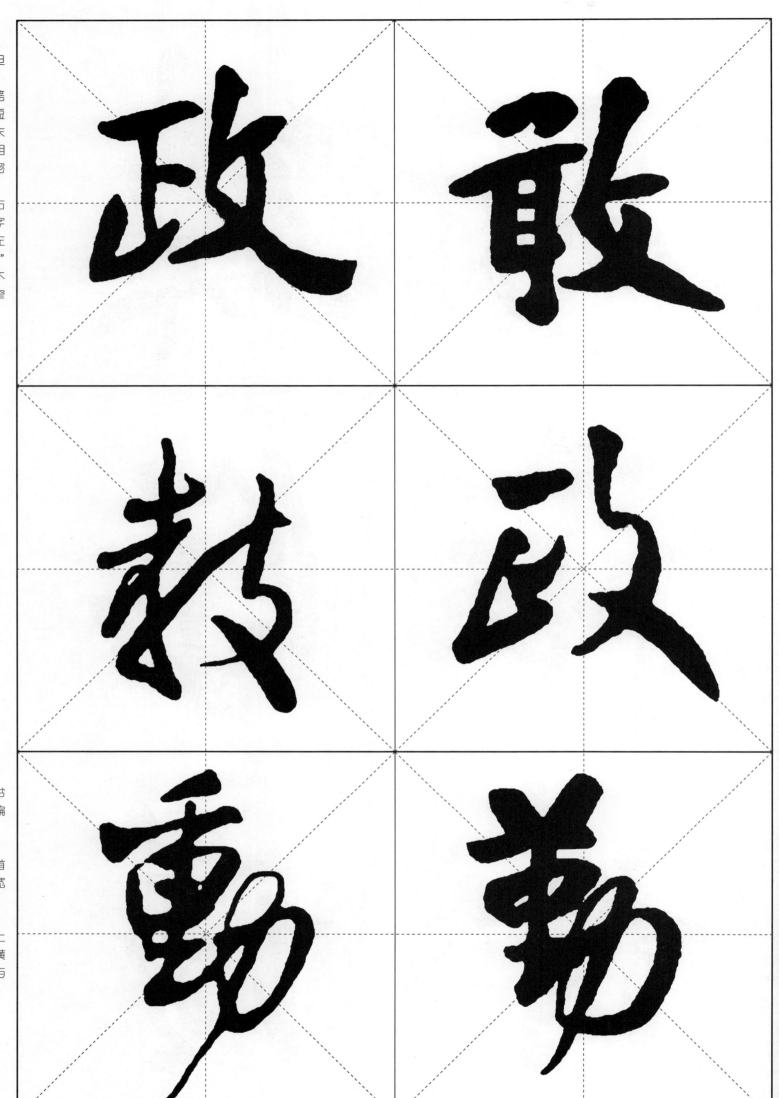

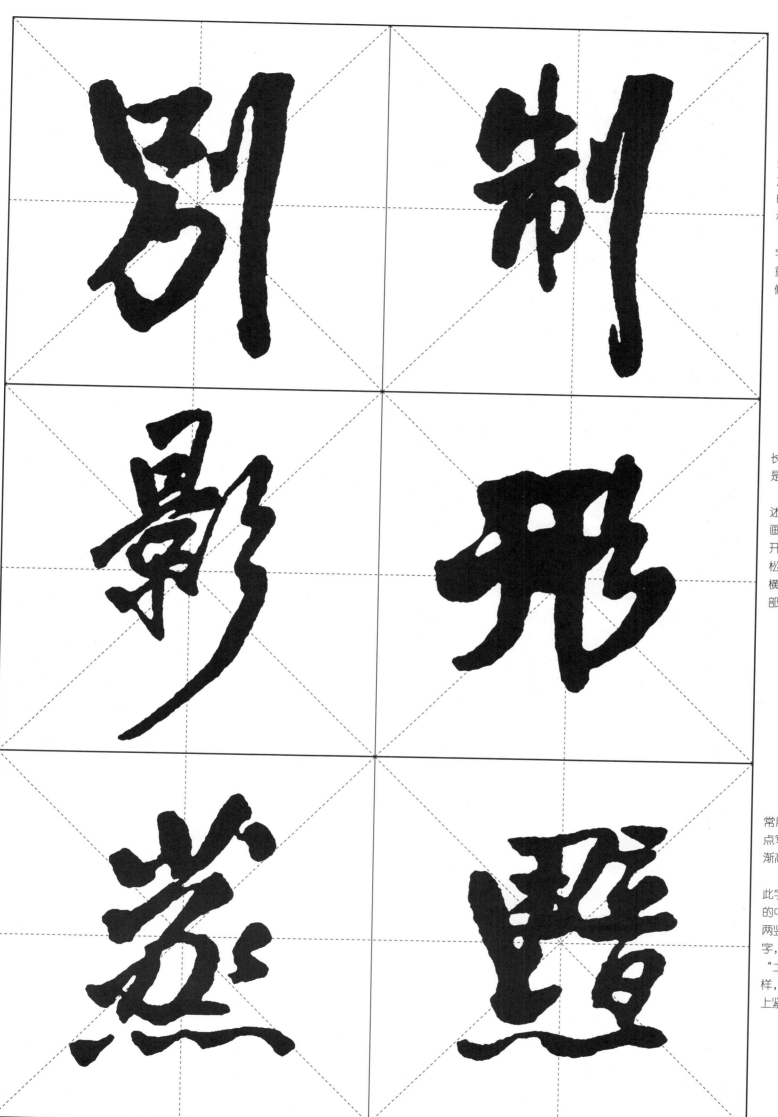

（三十三）立刀旁

王铎常把立刀旁的短竖写成点提或竖提，用牵丝连写竖钩，短竖的位置要偏上，竖钩略向左弯曲。

"别"字，立刀旁的短竖穿插在"口"和"刀"之间，使左右紧凑，竖钩略向左弯，与"另"字成相背之势，使左右平衡。

"制"字，特点与"别"字相似，但竖钩要写得粗重，且向下伸长，使字体修长。

（三十四）连三撇

连三撇的特点是三撇的长短、斜度各不相同，一般是末撇较长。

"影"字，前面已有讲述。"形"字，"开"的竖画上短下长，中间收，底下开，故使"开"字不至于太松散，连三撇的首撇与上两横的位置一样，末撇的尾部与竖底部相触。

（三十五）四点底

四点底要求用笔连贯，常用三点代替四点，或把四点写成一横，点与点的趋势渐高。

"蒸"字，上小下大，此字注意的是弯钩和四点底的中间两点，要与草字头的两竖对齐，使重心平稳。"黯"字，"田"与"立"高低相同，"土"与"日"的高低也一样，使左右平衡，左右之间，上紧下松。

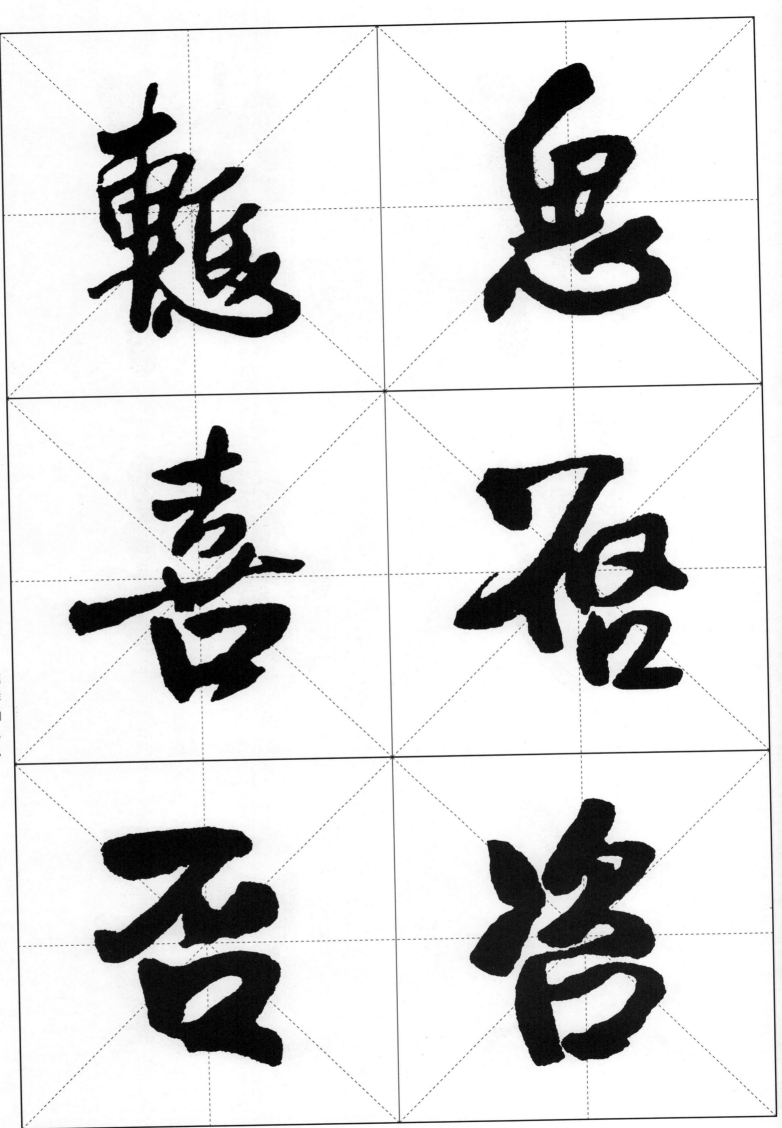

（三十六）心字底

写法与楷体相似，但多用牵丝，故更流畅，有时变为下三点。

"惭"字，把竖心旁变为车字旁。"车"字的横画距离要均等，"斤"字在"车"的中部，"心"字要与"车"穿插，整体上左高右低，结构紧凑。"鬼"字，上长下扁，"田"字上宽下窄，"心"左低右高，且"心"的左点要对齐"田"的左竖，中点对齐"田"的中竖，使其重心平稳，左右对称。

（三十七）口字底

口字底上宽下窄，横折用方折，有时左上角开口，有时左下角开口，总之是不要封死。

"喜"字，上轻下重，上窄下宽，"士"的竖与"口"的中间对齐，故重心不偏不倚。"启"字上大下小，第一个"口"写成两点，使字体变化，第二点和"又"字要和口字底对齐，整个字体是左重右轻，有敧侧之势，险中求稳。

"否"字在介绍基本笔画时已作说明，此处不再详述。"咨"字，"次"略向左偏，有点与"启"字相似，但"咨"上下大小长度相等，故较饱满，较平稳。

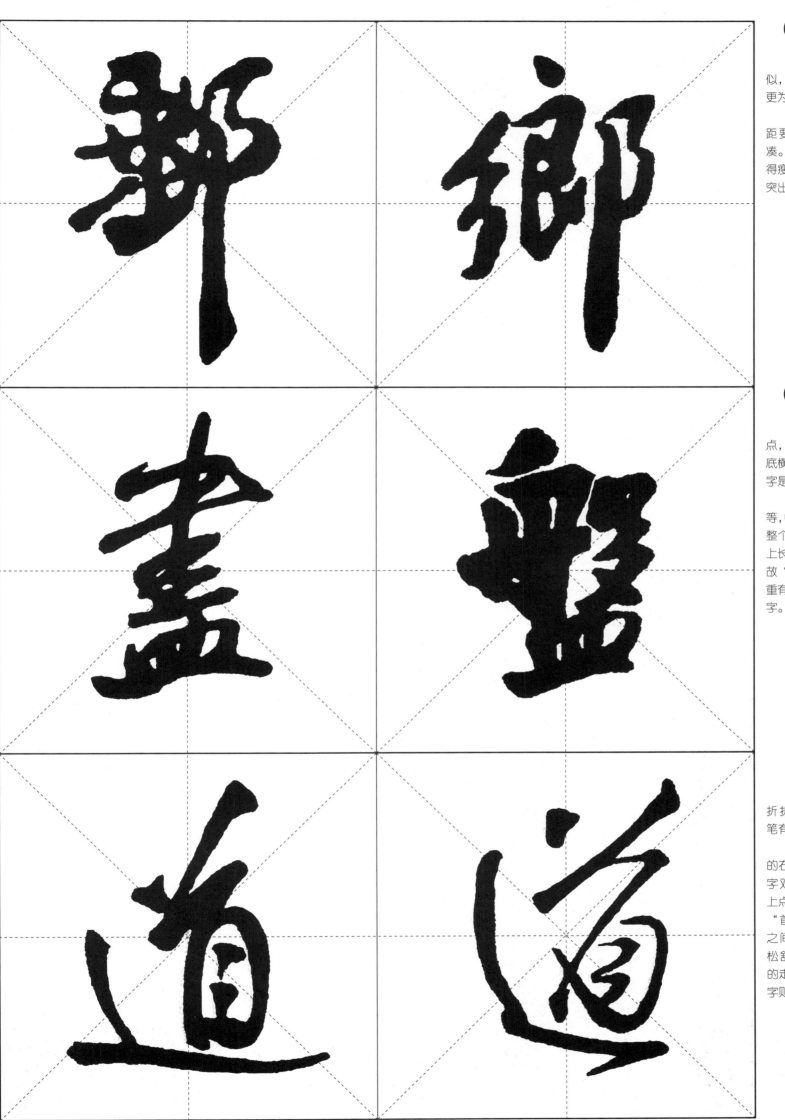

（三十八）右耳旁

右耳旁的竖与楷法相似，都是悬针下伸，但形态更为舒展。

"邮"字，"垂"的横距要均匀，左右之间要紧凑。"乡"字，左中右要写得瘦长，悬针竖粗重有力，突出其主笔的地位。

（三十九）皿字底

为了活泼，常变左竖为点，中间两竖用点和撇代替，底横左长右短，整个"皿"字是上开下合，左低右高。

"尽"字，注意横距均等，中竖与"皿"的中间对齐，整个字上长下扁。"盘"字上长下扁，"般"字左重右轻，故"皿"字的左竖要写得粗重有力，以托住上面的"舟"字。

（四十）走之底

为求自然流畅，横折折撇多用弧线代替，收笔有平伸，也有回锋收。

"道"字，"首"字的右上点变为撇画，与"目"字对齐，使重心平稳，左上点偏左，使其产生欹侧。"首"字与走之底的上段之间要适当拉开，使其宽松舒畅。第一个"道"字的走之底平放，第二个"道"字则回锋带钩下启。

31

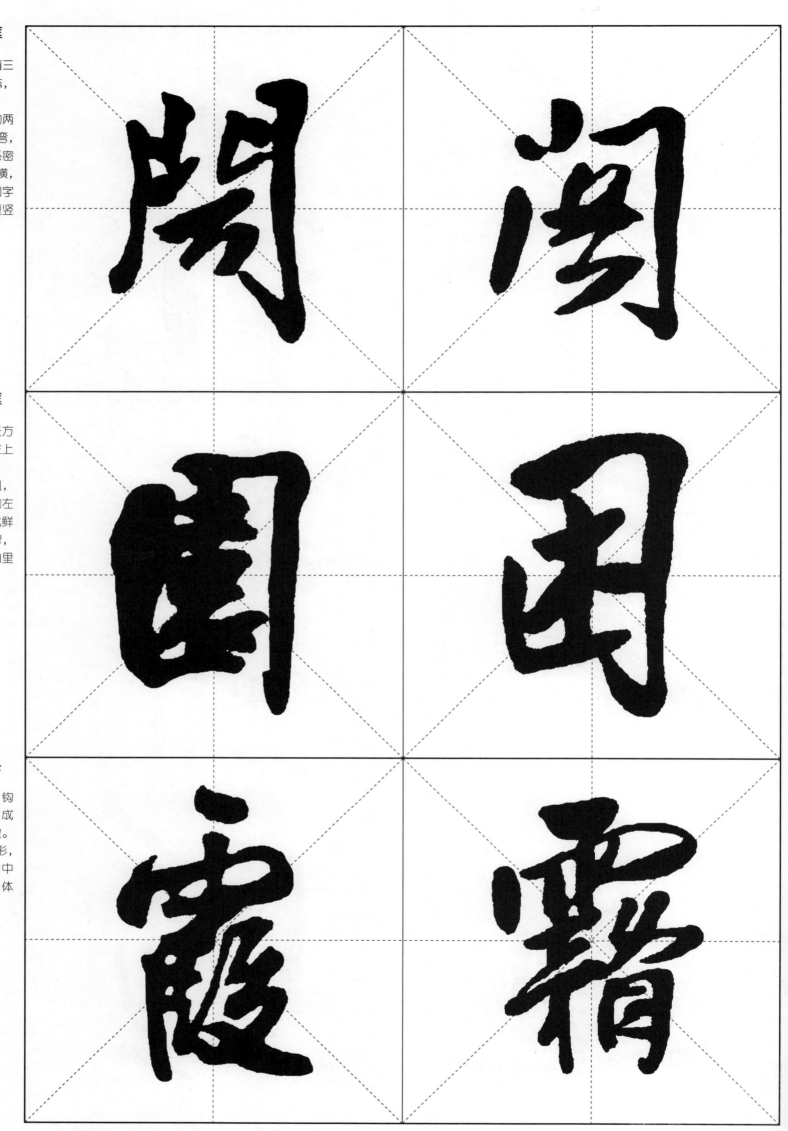

（四十一）门字框

写法较多，它的点有三点、两点、一点几种形态，一般左上角都不封死。

"闻"字，"门"的两长竖下端较长，且向中间弯，成相背之势，使左右关系密切，"耳"字写成连写的两横，位置靠上。"阁"字的门字框，左上角的笔画变为短竖和点，右边写成横折钩。

（四十二）国字框

国字框的字一般呈长方形，横折处要用方折，左上角不封死，右上角略高。

"园"字，左竖较粗，"袁"写得密且偏向框的左竖，使其左密右疏，对比鲜明。"困"字，上宽下窄，横折钩的横向上弯，竖向里弯，使线条富有弹性。

（四十三）雨字头

横钩的横段较细，钩有点像短撇，左两点写成点或短竖，右两点写成撇。

"霞"字，字体呈长形，雨字头的竖要与下部的中间对齐。"霁"字的形体特点与"霞"字相同。

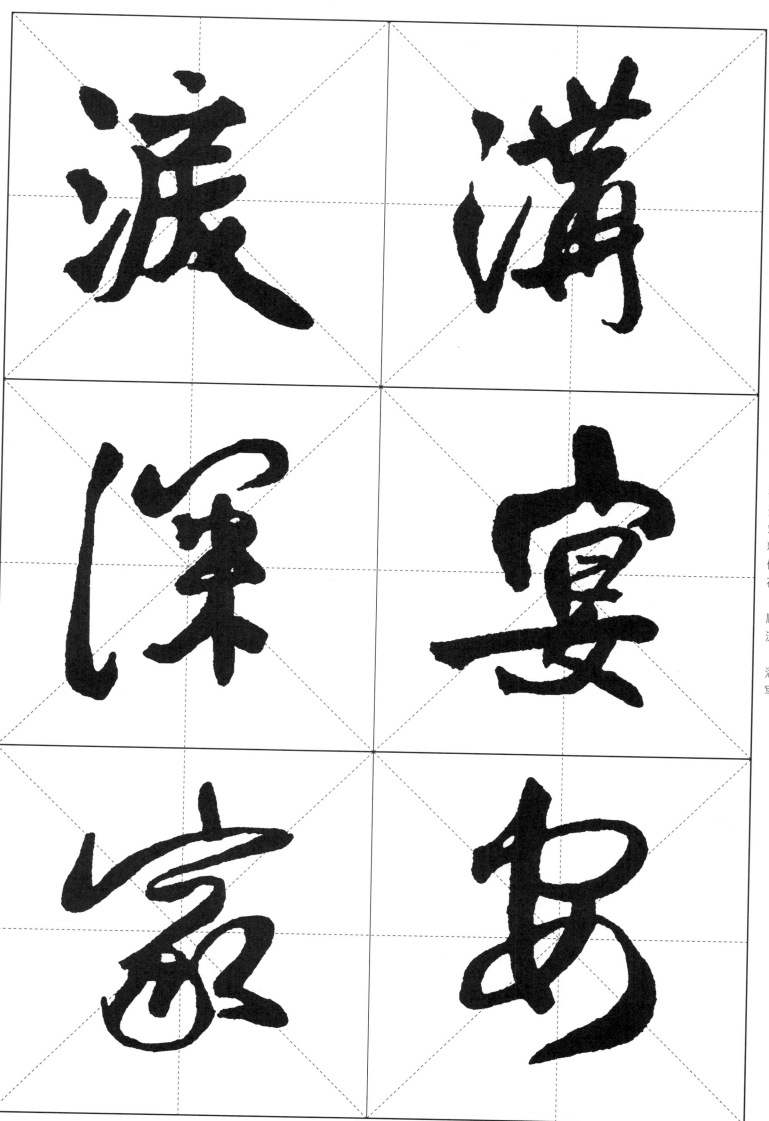

二、偏旁部首的 多种写法

　　行书的形体灵活多变，一个字往往有多种形态，偏旁部首也一样。

（一）三点水的 变化

　　1. 散点水。三点不相连，但笔断意连，互相呼应，笔势成一条弧线。如"泪"字。

　　2. 顺连水。第二点和第三点相连，或三点用一段弧线代替，如"沟"字和"深"字。

（二）宝盖头的 变化

　　1. 楷法宝盖头。写法与楷法相似，点与横钩有时分开，有时相融。左点常写成短竖。如"宴"字，点写得粗重，"女"字的横画向左伸长，点和"日""女"要在一条垂直线上。

　　2. 顺连宝盖头。按笔画顺序，顺势相连，此法更加流畅。如"家"字。

　　3. 草写宝盖头。为了灵活变化，把左下点和横钩简写为横钩，最后写上点。如"安"字。

（三）草字头的
变化

1. 竖起草字头。先写
左短竖，接着写左横，再写
右横，最后写撇，一般左右
横以点代替，左点带钩与右
点呼应。

"苍"字，上中下三部
分均等，草字头与"口"对
齐，使重心平稳，"尹"的
长撇要舒展，使字态洒脱。
"华"字的特点与前面讲述
的相似，但中竖悬针下伸，
不像前面的变为下垂钩。

2. 双点草字头。将草
字头变成两个对应点和一长
横。

"落"字，第二点与撇
相似，横的斜度较大，上两
点与"洛"字对齐。"薄"
字呈长形，"寸"字下垂，
其他结构特点与"落"字相
似。

3. 简化草字头。形状与
现在的草字头一样，先写横
后写竖和撇。

"花"字，上轻下重，
草字头上宽下窄。"化"字
与草字头的竖和撇对齐，单
人旁与"匕"之间的布白上
下均匀。"梦"字呈长形，
秃宝盖与"夕"字连写。

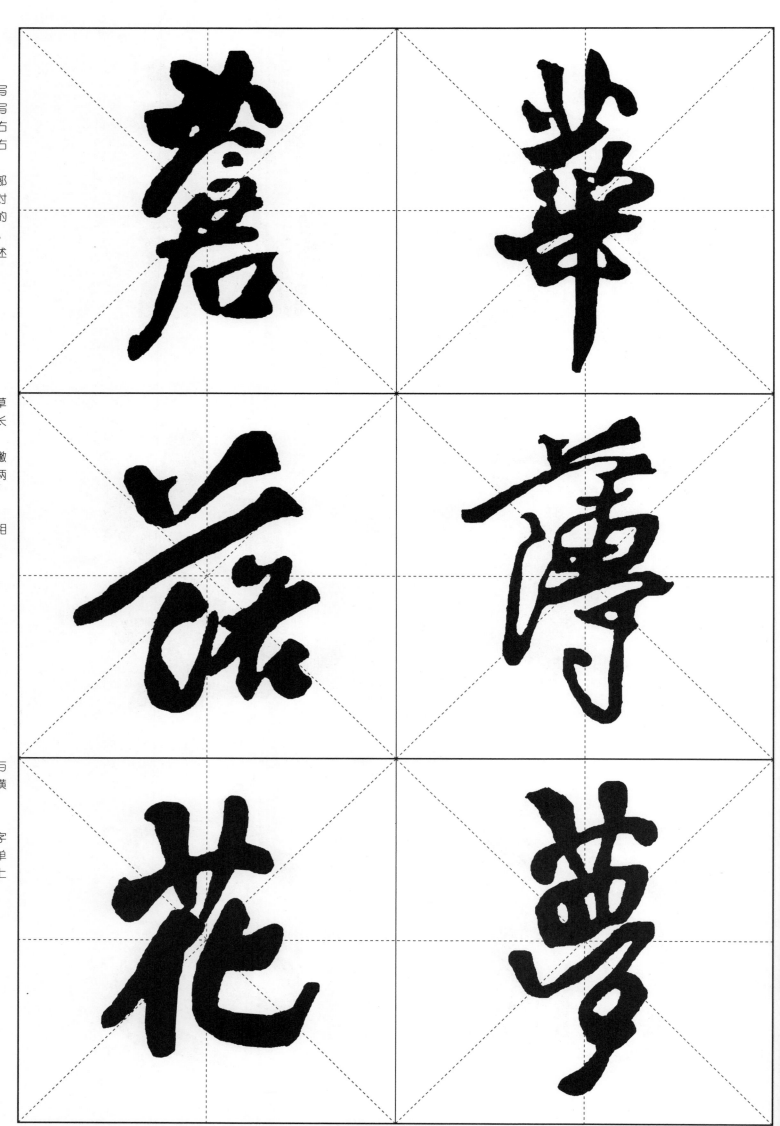

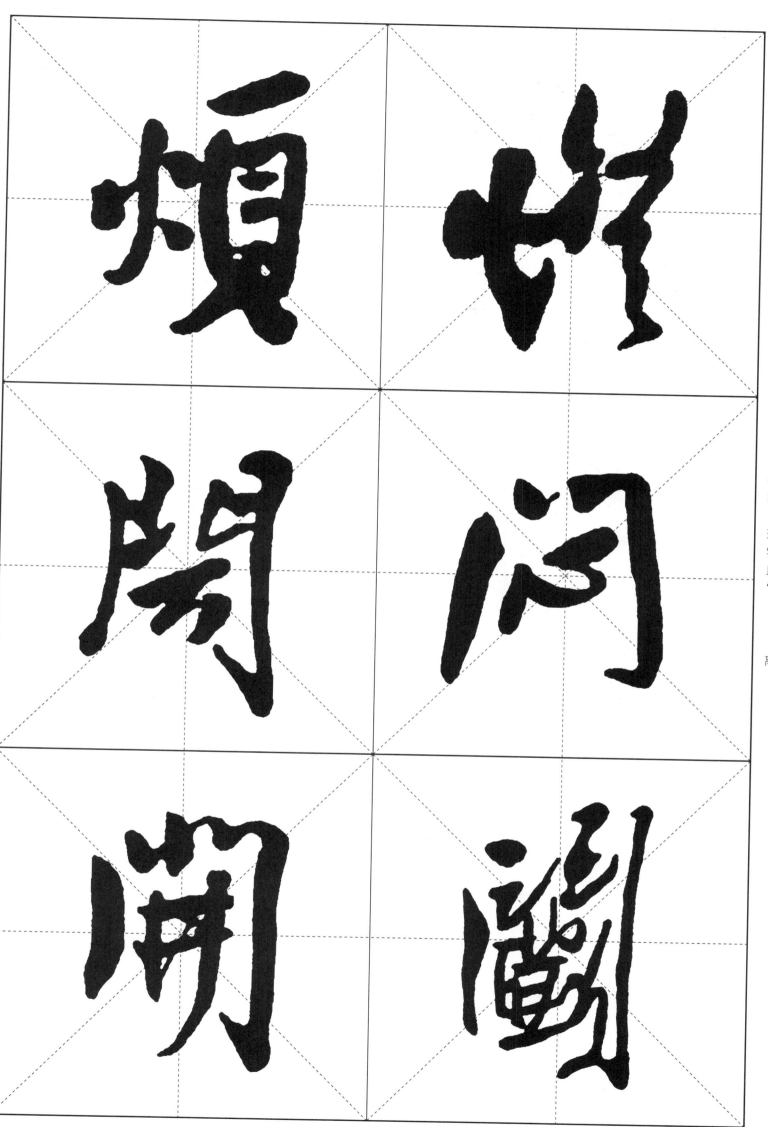

1. 楷法火字旁。写法与楷法相似，但右下点常常上挑。

"烦"字左短右长，"目"的两竖向外张，右部的下两点写成撇和点，写得较粗，使其脚跟牢固。

2. 草写火字旁。先写左点，再写右点，再写右上点，后把撇和右下点变成撇折折提，一笔写成。如"灯"字。

（五）门字框的
变化

1. 楷法门字框。写法与楷书略同，如"闻"字。（此字前面已讲述）

2. 简化门字框。写法与现在的门字框一样。如"闷"字，"门"的两竖向外张，且上窄下宽，故其气度非凡，"心"向右上仰起，位置偏上。

3. 其他写法。如"开""斗"字。

"开"字的四个竖画距离要均匀。

（六）反文旁的变化

1. 楷法反文旁，写法与楷法相似。

"政"字，左短右长，"正"简化为横、竖提和点三笔，反文旁的四个笔画交叉的空白处与点相平，故重心平稳。

2. 横起反文旁。这是反文旁的变体。

"散"字左长右短，左部的草字头上宽下窄，"月"的宽度与草字头一样，左右两部分之间关系紧密。

（七）左耳旁的变化

1. 楷写左耳旁，写法与楷法略似。如"堕"字，把上下结构变为左右结构，左耳旁写得粗重，其弯钩不宜太大，且竖画略弯，右部分上长下扁，左右之间的笔画注意穿插。

2. 带钩左耳旁。带钩竖以钩与右部相呼应。如"阳"字。（前面已分析过）

"陶"字为使左右平衡，重心稳定，所以右部分的上撇和横折钩与左耳旁上下对齐，为使左右结构紧凑，"缶"字与上撇对齐。整个字稳重端庄。

3. 草写左耳旁，其形状有点像阿拉伯数字"7"。如"隐"字。

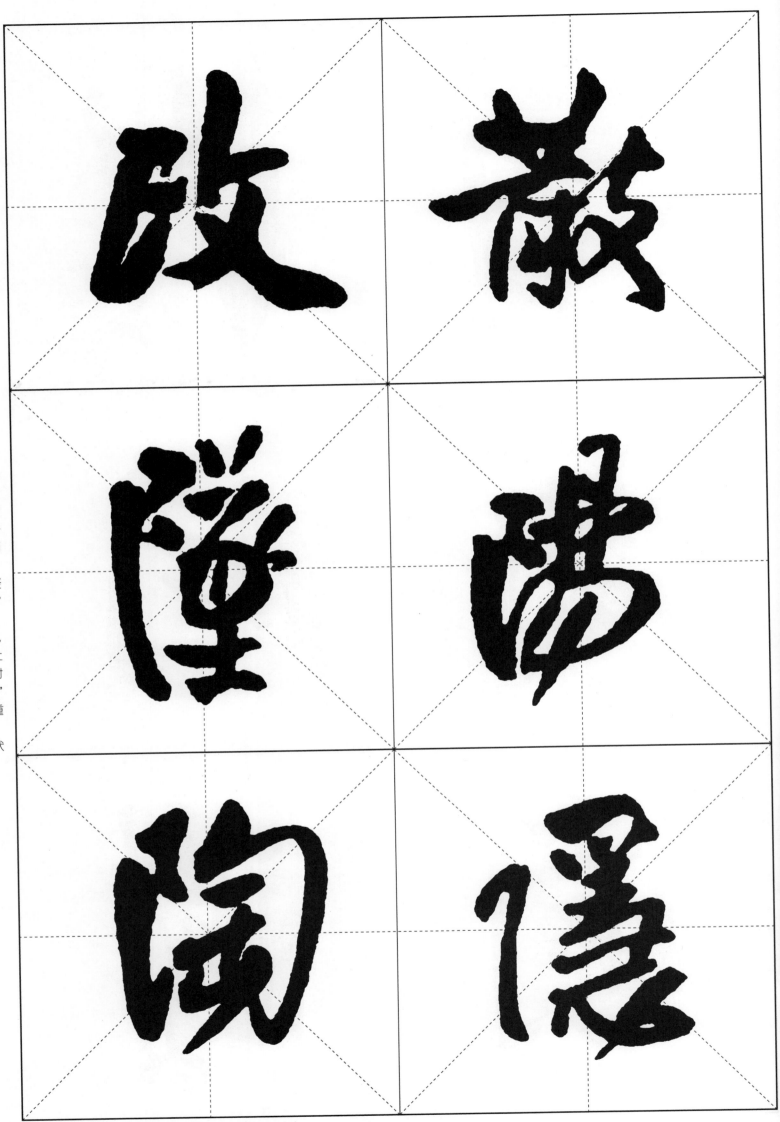

第四章　字形结构训练

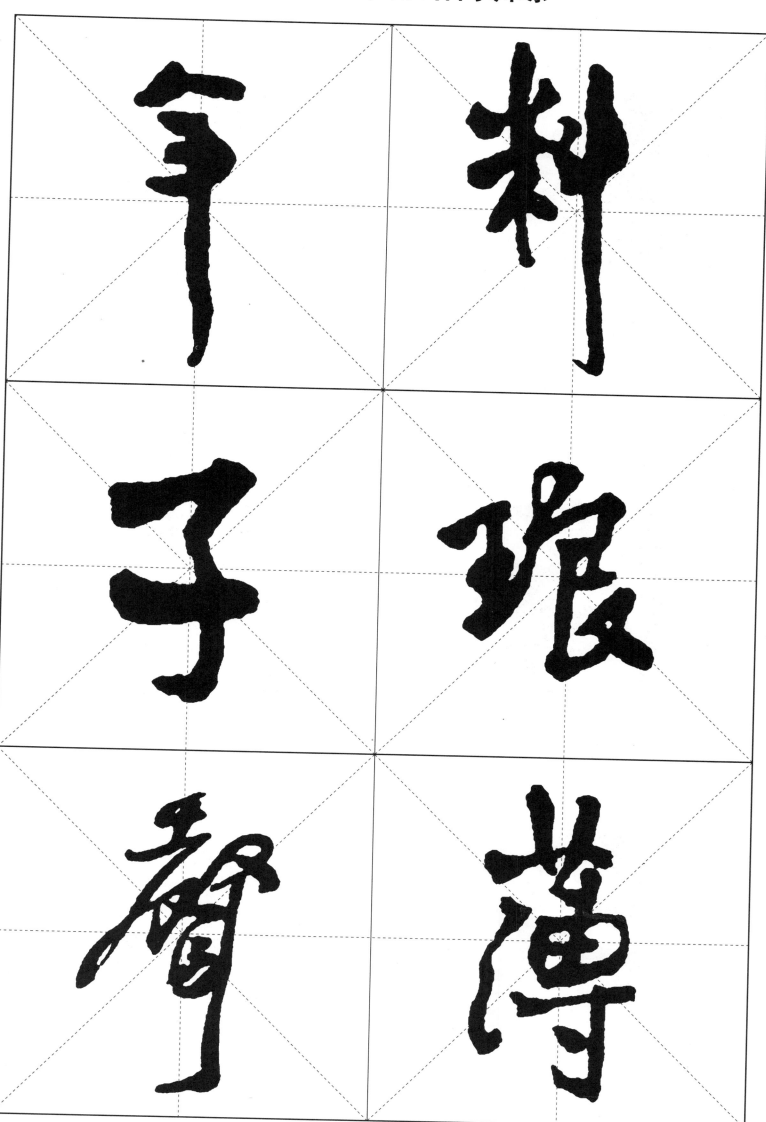

一、欹侧取势

　　各种书体都要求重心平稳。重心平稳有对称式平稳和均衡式平稳。楷书要求端庄匀称，重心平稳，而行书常常打破这种常规，尤其是王铎，更是"随意自如，自成体势"，其行书如"绝岸颓峰之势"，有一种将跌未跌的奇险势态，可谓匠心独运，不落俗套。如"年"字、"料"字、"子"字。"年"字重心左倾，但竖画肆意下伸，呈斜插之态，与上部相呼应，以达均衡平稳，取得一种险中求稳的艺术效果。"料"字取势与"年"字相似，不同的是"料"字左高右低。"子"字重心左倾，为保持整体的平衡，把横画加重且左伸，另具神韵。再如"琅"字、"声"字、"薄"字。"琅"字左轻右重，重量加在右下角，为使重心平稳，王字旁上移，以拉住下跌之势的"良"字。"声"字的上部左重右轻，为使左右平衡，伸长"耳"的右竖。"薄"字草字头的横画向左取势，使整个字呈跌势，为保持平稳，"寸"字向右下角取势，与左上角呼应，使之化险为夷。

二、紧结开张

紧结与开张是相对而言的，它们是并存的，只有收放结合，才使字沉稳又舒展，不呆板又不松散。如"觞""西""悔""陵""荆""处"等字。"觞"字左松右紧，为使对比鲜明，"角"字的中竖特意不下伸，以留出更多的空白。"西"字的框内，是左紧右松。"悔"字突出左竖提和右竖钩，上开下合，从而上松下紧，疏密对比相映成趣。"陵"字左上紧右下松，上部通过笔画的加粗而紧结，下部通过捺画的伸展而宽松，整个字气势疏朗，神气活现。"荆"字左上紧右下松，伸展竖钩使其更修长美观。"处"字中间紧周围松。

紧结开张，其实就是疏密的对比，是一种空间布白或者是一种黑白对比，俗话说"密不透风，疏可走马"就是这一道理。

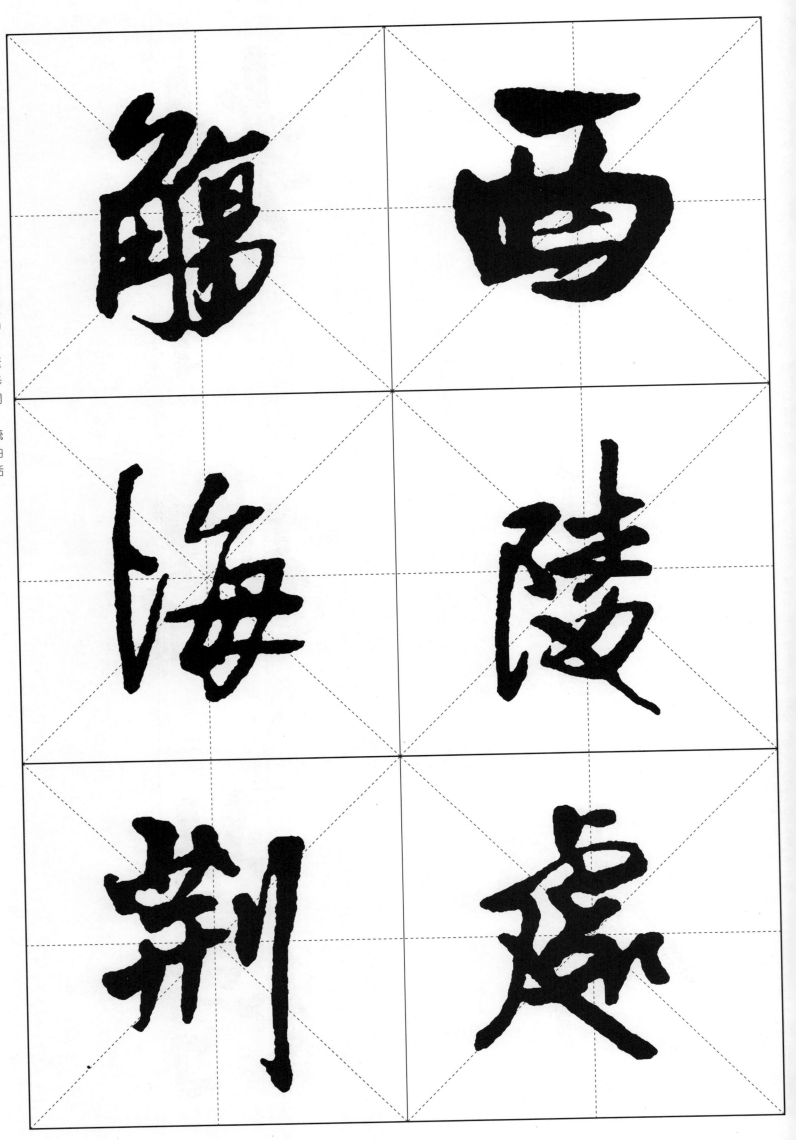

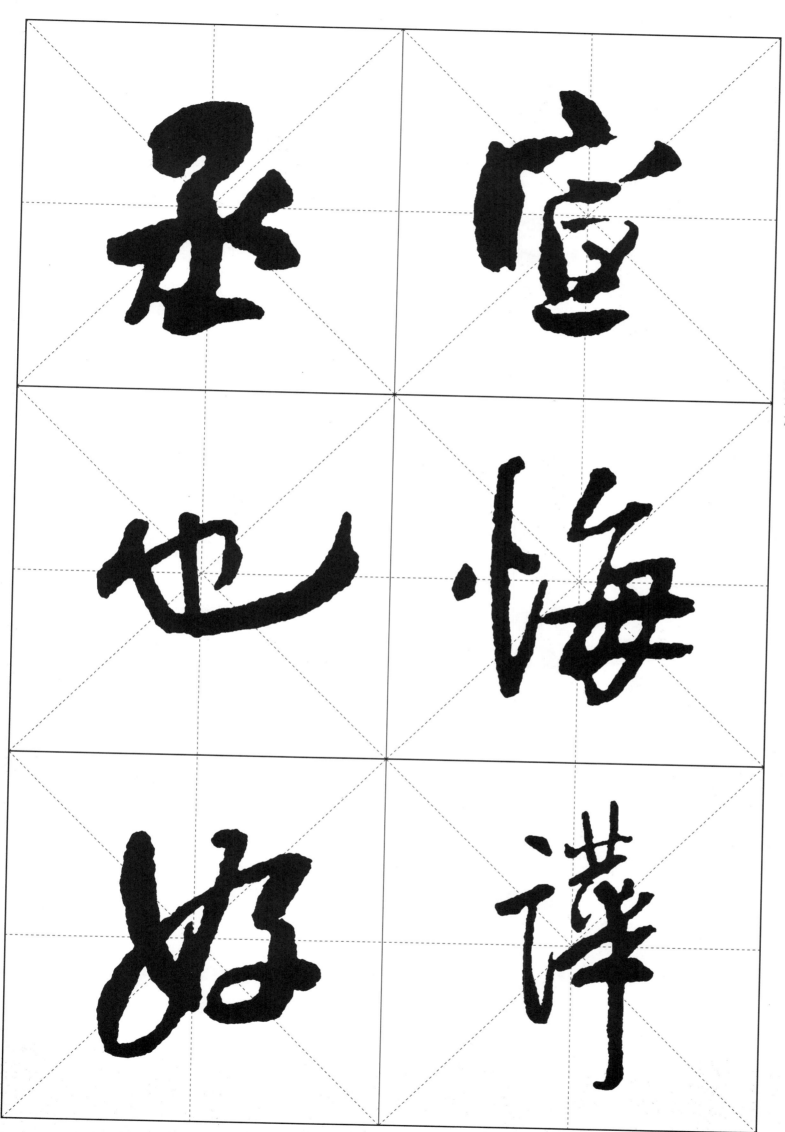

所谓"俯仰"是指字的上部分向下和下部分向上。"向背"是指字的左右两部分，向里相合（相对）或向外相分（相背）。俯仰的字如："丞""宣""也"。"丞"字的上横向下俯，底横向上仰，上下横呼应。"宣"字的宝盖头上拱成弧状，底横上仰，呼应自然。"也"字也是上下俯仰，姿态生动。

相向的字，就像两人相对而语，神态安详，如"悔"字、"好"字、"哗"字。"悔"字的左竖略弯，与"每"的横折钩成相合之势。"好"字的中间像有一股力向外张开，动感强烈。"哗"字的左右两部分向外张，成合抱之状。

相背的字，就像两人相背而靠。如"顶"字、"徐"字、"作"字。"顶"字左边的竖钩与右边"页"字的左竖成相背之状，使结构紧凑。"徐"字的左右两竖向中间弯，相背之势明显。"作"字左右两竖，相背而靠，生动活泼。

四、收放伸缩

收放一般是指撇捺。撇捺左右伸展为"放"，左右收缩即为"收"。

"天""文""人"等字撇捺皆为伸展之态，故为放势。

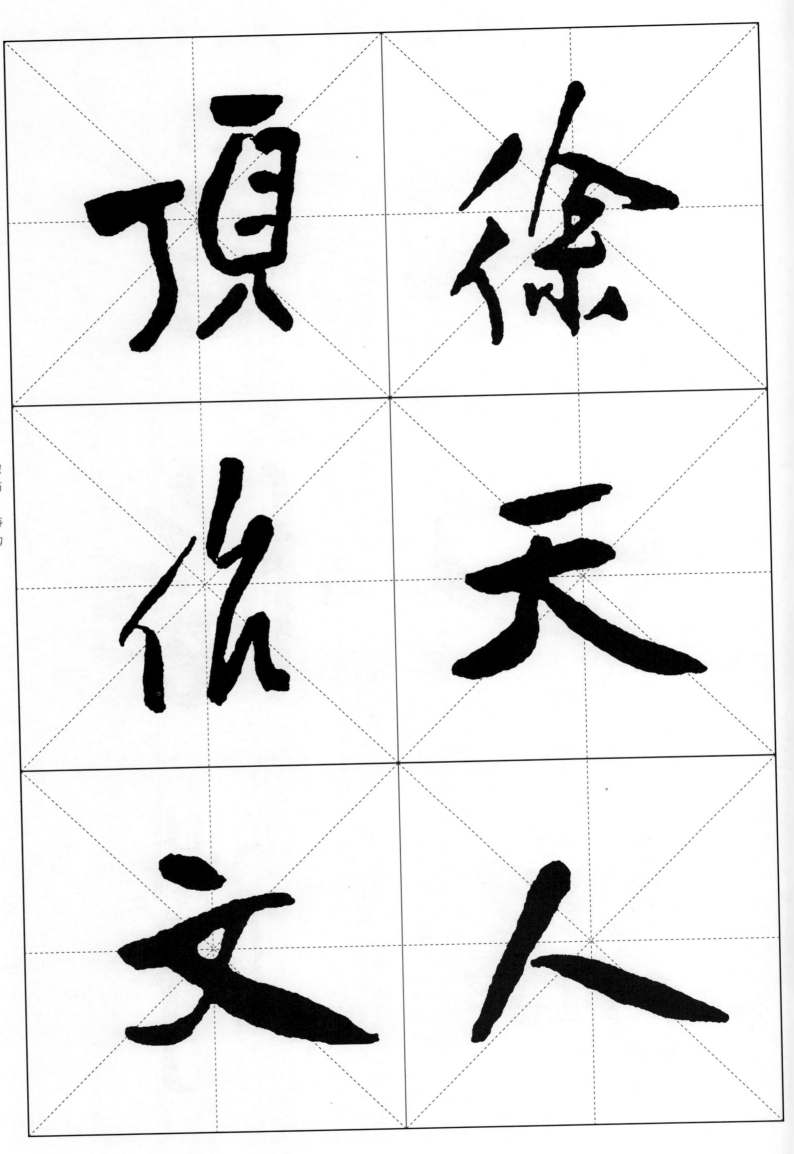

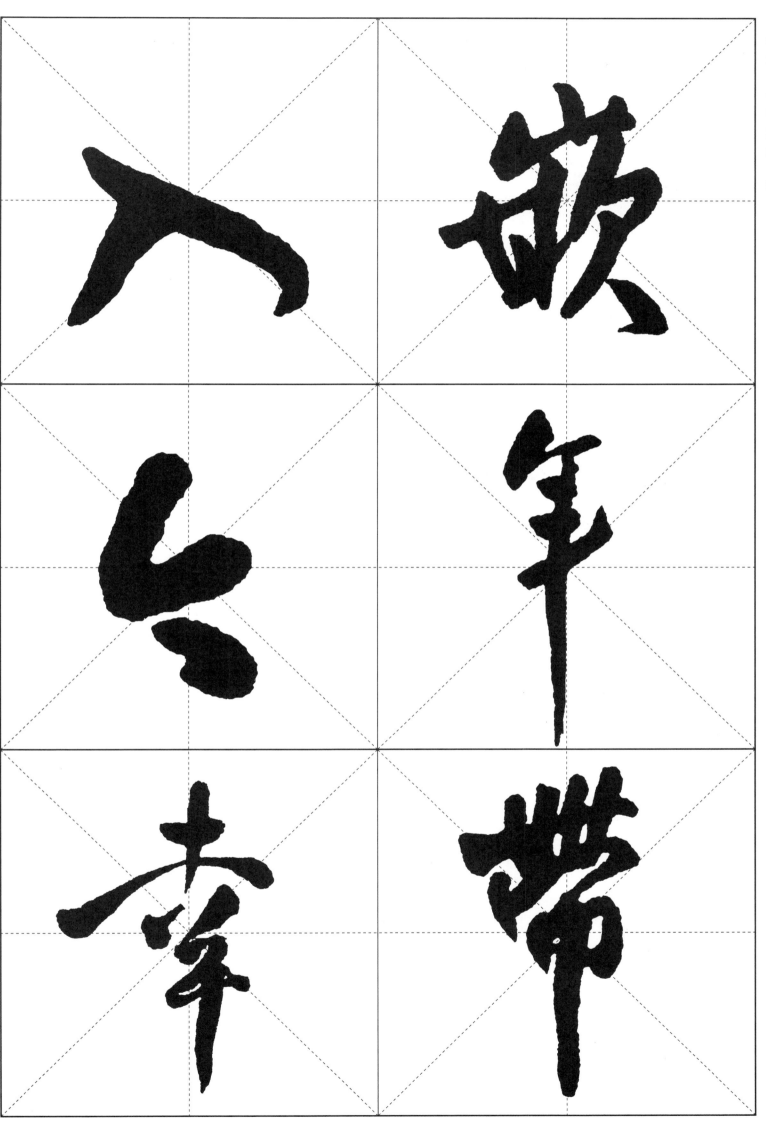

"入""嵌""今"等
字变正捺为点，曲势往回收，
故为收势。

伸缩指的是字的高低变
化，采用此法主要是在创作
中为避免字形雷同，以求灵
活变化，有些字是伸势变为
缩势，或是相反。

如"年""幸""带"
等字将竖画拉长，为伸势。

缩势一般是把长竖变成点或改变点画方向，如"山""即""峰""华""足""恐"等字。

"山"字和"即"字通过变竖为点，缩短字形，而"峰"字和"华"字、"足"字、"恐"字是通过变换结构和点画方向，兼借用草法，使字形由长形变为扁形。

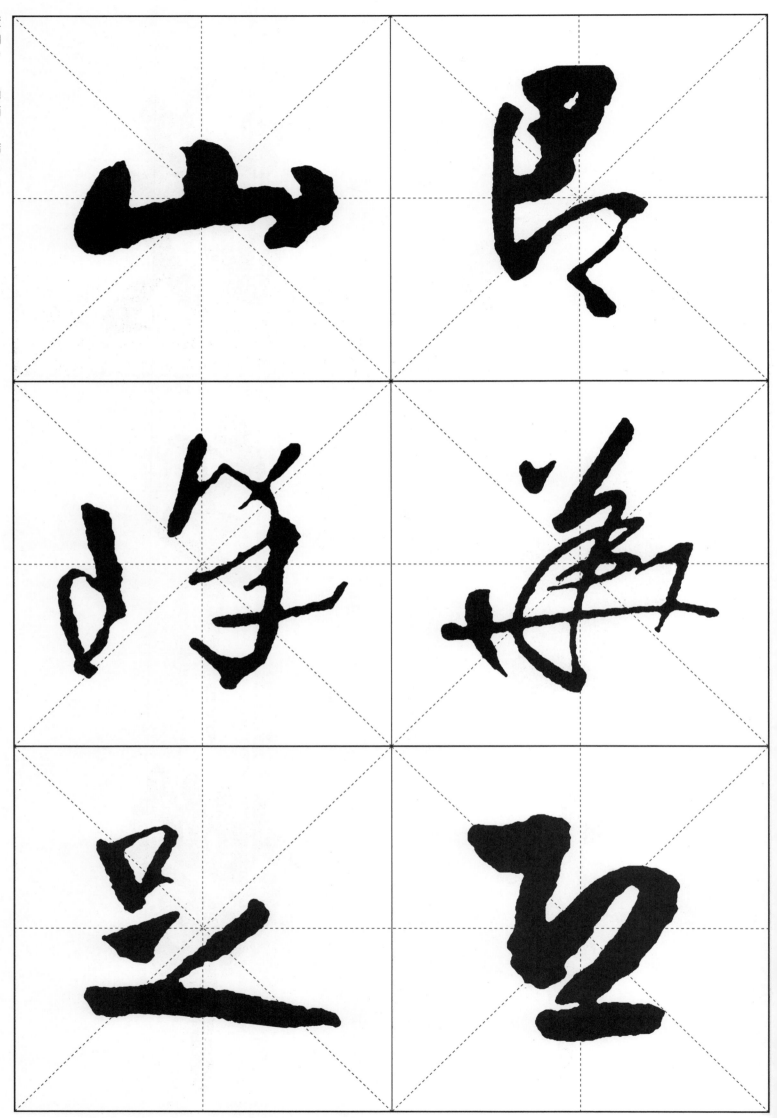

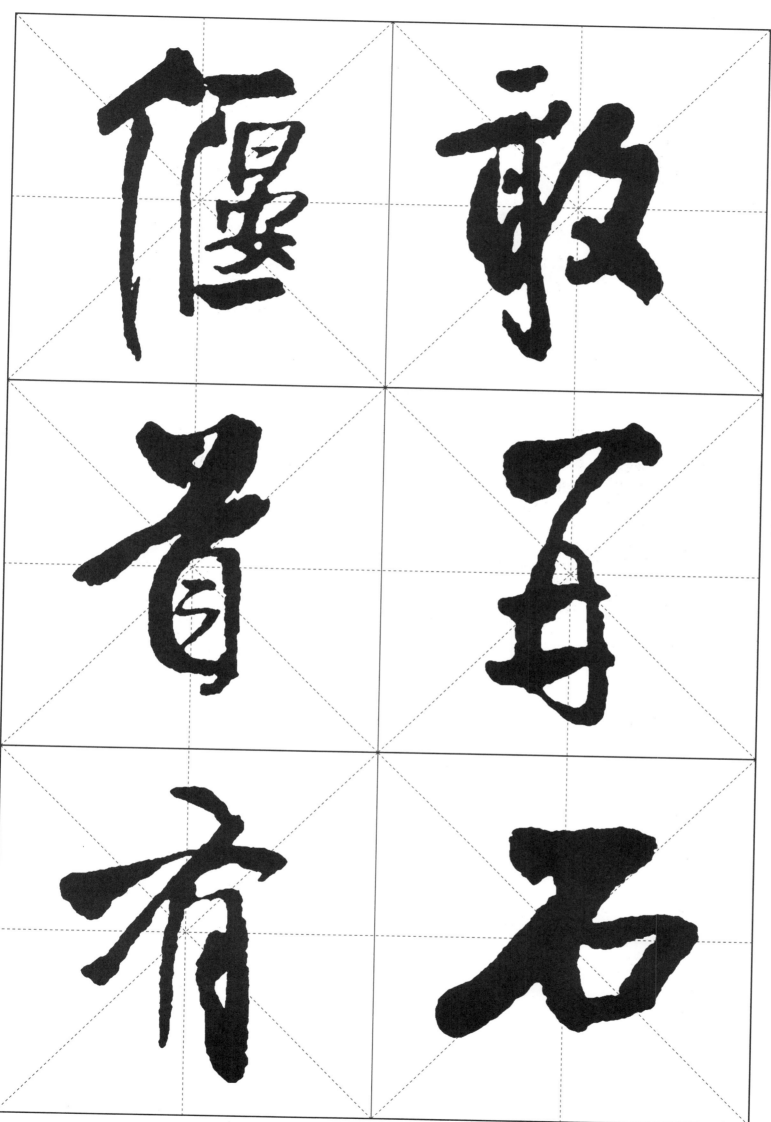

轻重不仅指线条的粗细，而且包括结构的轻重组合。轻重往往与疏密配合运用，为了表现行书的节奏变化，必须协调好结构上的轻重疏密关系，使其形成一个和谐的艺术整体。

如"偃"字、"敢"字。"偃"字的笔画左少右多，故加粗单人旁的撇画，伸长竖画，以增加单人旁的重量，使之与右边协调。"敢"字是左轻右重。

再如"首"字、"再"字。"首"字上重下轻，上紧下松。"再"字上重下轻，通过加重上横，虚实对比明显，神采飞扬。

再如"有"字、"石"字。"有"字因上横左重右轻，为使整体和谐，把"月"字的内两横偏向竖钩，且加重竖钩，使其重心平稳。"石"字的"口"字，因其为四方形，故给人的感觉太重，所以把上横和撇写粗，使左上与右下平衡。

六、字形多变

楷书一般要求写得端正平稳，字形统一，而行书为了适应章法的需要，形体的发挥有很大的自由，有时拉长，有时缩短，有时错落有致。总之，这是一种变化的需要。这里重提，望练习者学书不要生搬硬套，而应灵活变化。

如"家""深""也""道""数"等字。

第一个"家"字笔画顺连，体态婀娜。第二个"家"字笔画粗重，断笔分明，故显得端庄稳重。

第一个"深"字上窄下宽，竖画倾斜，故有欹侧之势，三点水虽然连写，但点画分明，比第二个"深"字厚重。

第一个"也"字变竖弯钩为捺画，用笔随意。第二个"也"字的竖弯钩圆劲有力，向右上取势。

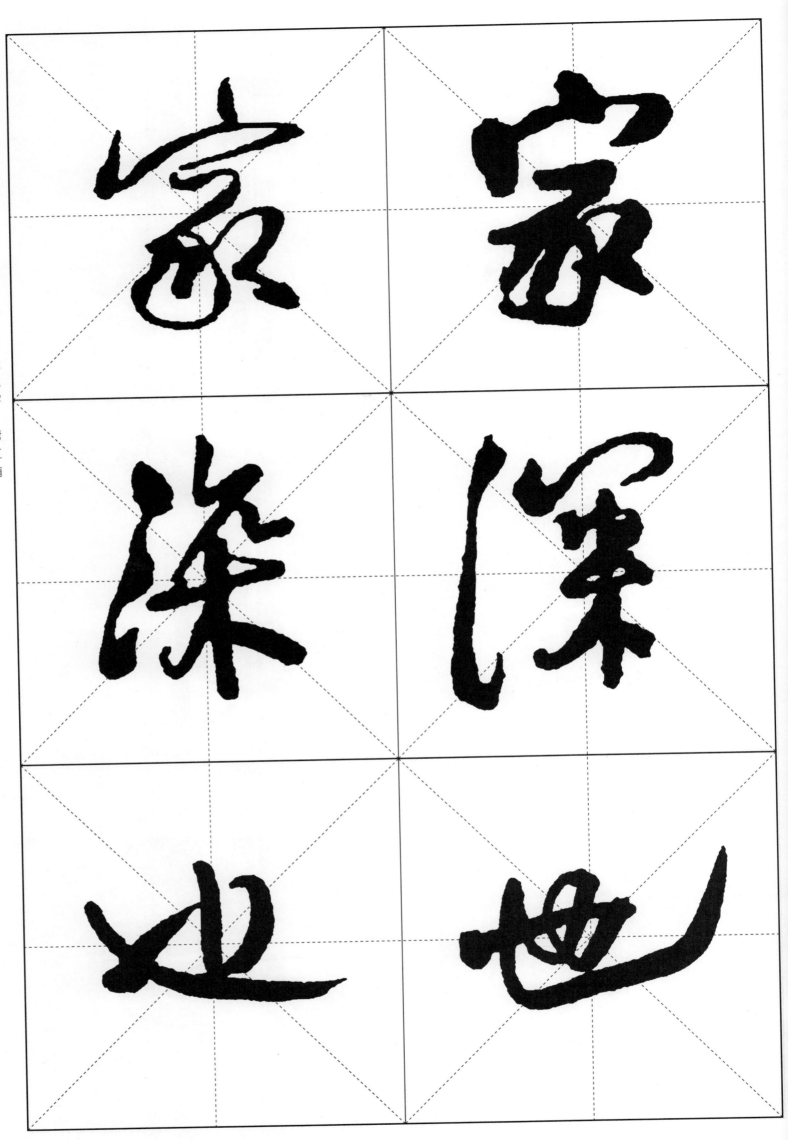

44

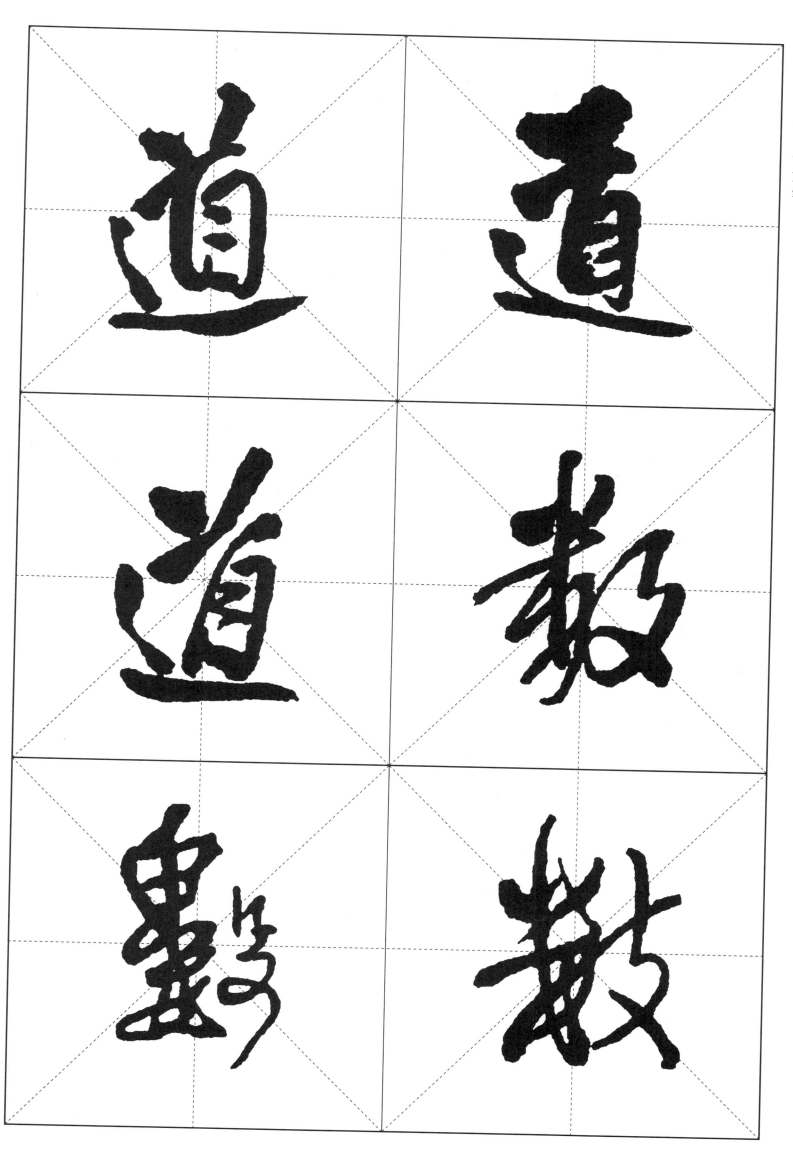

第一个"道"字比第二个"道"字宽松舒展，走之底的捺笔各不相同。第三个"道"字的"目"斜度较大，欹侧之势更明显。

第一个"数"字和第三个"数"字结构相同，但反文旁相异。第二个"数"字笔画繁杂，方圆并用。

© 陆有珠 2020

图书在版编目（ＣＩＰ）数据

王铎《拟山园帖》行书技法详解 / 陆有珠主编 . 方祥勇，陆艺编著 .
—南宁：广西美术出版社，2020.9
（书法大字谱）
ISBN 978-7-5494-2260-9

Ⅰ . ①王… Ⅱ . ①陆… Ⅲ . ①行书—书法 Ⅳ .
① J292.113.5

中国版本图书馆 CIP 数据核字（2020）第 178060 号

书法大字谱

王铎《拟山园帖》行书技法详解

主　　编：陆有珠
编　　著：方祥勇　陆　艺
出 版 人：陈　明
终　　审：邓　欣
图书策划：白　桦
责任编辑：钟志宏
助理编辑：龙　力
装帧设计：白　桦
责任校对：肖丽新
出版发行：广西美术出版社
地　　址：广西南宁市青秀区望园路 9 号
邮　　编：530023
电　　话：0771-5701351
印　　制：南宁市和诚印务有限公司
开　　本：787 mm × 1092 mm　1/8
印　　张：6
出版日期：2020 年 10 月第 1 版第 1 次印刷
书　　号：ISBN 978-7-5494-2260-9
定　　价：28.00 元